【意境·中國】

国画/油画名家精品集

中國書店

序

对很多人来说，艺术是个梦。它不止是个梦，其实它是人生对精神与心灵的诉求。若说的再具体点，它是个我精神价值取向的自我表述与灵性的抒发。是对生命、自然、生存，以及对灵魂、肉体的交织、联想、碰撞与感悟所生发出来的不同层面的精神状态。在运用各自的语言、表述形式上，它召唤着人性的良知和不同艺术审美顾盼。艺术的梦想，就如浩瀚的星空一样，使人产生不断的追溯、寻觅和无限的遐想。它即在绘画的愉悦中，似乎同时也在痛苦的追求里。

面对中国当代的艺术现状，无论是承传传统的国画，还是受外来文化影响的油画，以及林林总总、五花八门的当代艺术。从正统的角度来说，称为"百花齐放"；从普世的角度来看，叫做"丰富多元"。在各显身手的广袤艺术空间中，他们尽情地绽放着。

纵观历史，国际达达主义社团的领袖和超现实主义的支持者杜桑，曾经从虚无主义出发，崇尚"反艺术"观念。他的代表作《泉》（小便池）颠覆了西方正统的古典绘画。他青年时期作画就放弃画笔，采用生活中常见的物品，在他叛逆举动和愤世嫉俗的向传统艺术挑战的态度影响下，使得后来的现代艺术，乃至后现代艺术，癫狂地走向了的堕落与悲情的无奈，并且，这种态度深刻地影响着改革开放后的中国。

在东方，冷峻顽个的八大山人，他的遁逃身世，也使得他的作品孤高冷眼、简意萧疏，成为东方"极简主义"精神笔墨的代名词。近代黄宾虹一改正统国画对笔和墨的禁锢，直抒胸臆，发挥宿墨的特点，沉厚苍茫，浑然天成。历史的巅峰，层峦叠嶂，使得东方的水墨在面对所处时代时，似乎无路可走，游到了尽头。在上世纪80年代，也曾有人无情地断言，中国画"穷途末路"，以及近年呈现的"笔墨等于零"的是非交战等等，无不反映出艺术家在精神和艺术领域探知的敏锐与果敢。

现实也明朗地证明，艺术永远是在追寻与探索之间发现着可能，也创造着可能。西方统领国际艺术话语权即将失丧的今天，历史正在将艺术的话语权交付给开放多元的黄皮肤。这对于天性具备夸张、变异、抽象思维与善于反证的中国人来讲，无异于是弘扬民族文化的历史契机。只是在心性、感性、理性与灵性的平衡与把握中，如何振翼与反省似乎显得格外关键。在环境危机、道德危机的今天，艺术应是精神的反衬，还是灵魂的祭坛？东方的林风眠、吴冠中、赵无极、朱德群等在东西方艺术的交融中所获取的成果证明：艺术的自由不只在于独立艺术语言的建立，更重要的是东方情怀和中国精神的灵性释放。

"意境"是中国传统文化和艺术中常提到的词语，它泛指通过视觉感受所生发出来的感染力及独特的情调和精神境界。明代朱承爵《存馀堂诗话》："作诗之妙，全在意境融彻，出音声之外，乃得真味。"故，意境者，在于作品所呈现的情景交融、虚实相生、活跃着生命律动的韵味与无穷的诗意空间，它是以整体形象出现的高级形态。

在今天，弘扬传统的文脉精神，秉持和把握中国传统文化的脊髓，并且有机地汲取外来优秀文化，融汇贯通。在彰显"意境中的中国"的时代文化特征的同时，愿真正具有跨时代意义的杰出艺术家不断地涌现出来。因为开放多元的大融合、大变通的时代，没有理由不出现影响世界的艺术精英和优秀艺术作品。让我们拭目以待吧！

白野夫

2012.6.5

目录

中央美术学院中国画学院院长、教授、博士生导师，全国政协委员，中央美术学院学术委员会常务委员，学位委员会委员，中国国家画院院委，中国艺术研究院博士生导师，中国美术家协会中国画艺委会副主任，中国工笔画学会副会长，中国美术家协会理事。享受国务院特殊津贴专家。

作品参加第五届至第十一届全国美展，参加北京国际美术双年展等国际国内各类型的美术作品展及学术研讨活动，举办个人画展数次，出版个人专著和个人画册30余种。主要著作与画册有：《厚德载物——唐勇力中国画教学理论文集》、《美术学院30年——唐勇力》、《唐勇力教学课稿》、《工笔画的写意性》、《中国人物画造型基础教学——线性素描研究》、《高等美术教育特色教材·唐勇力——素描、创作、写生三种》等。代表作品有：《木兰诗》、《大唐遗韵》、《敦煌之梦》系列作品。特别是历时三年创作完成的《新中国诞生》的工笔画，参加2009年我国"重大历史题材展览"，同时在全国十大城市巡展。有学者提出《新中国的诞生》和50年代董希文创作的《开国大典》异曲同工，获得国家领导人及广大群众好评，成为新时期历史题材创作的经典作品。

唐勇力在理论研究方向特别强调具有坚实的美术史和美学基础，有独立思考的能力。狠抓深度，开创个性，经过多年研究与实践提出了两项重大课题："写意性工笔画创作及工笔画写意性研究"和"中国人物画造型基础研究线性素描"，撰写了论文30余万字，取得了理论上的突破。提出了富有独到见解的认识和理论，为中国人物画的发展提出理论依据。

唐勇力30年来，著述论文50多万字，作品被国内外各大美术馆收藏。

唐勇力

唐勇力在当代中国画发展过程中，对中国美术和西方美术进行比较性研究。传统性与现代性的研究是中国画演进的必由之路。两端深入、中西融合的课题式进行写意型工笔人物画创作研究、探索传统绘画语言与现代绘画语言融合与出新，把中国人物画向现代推进，开拓人物画自由创作的新空间。

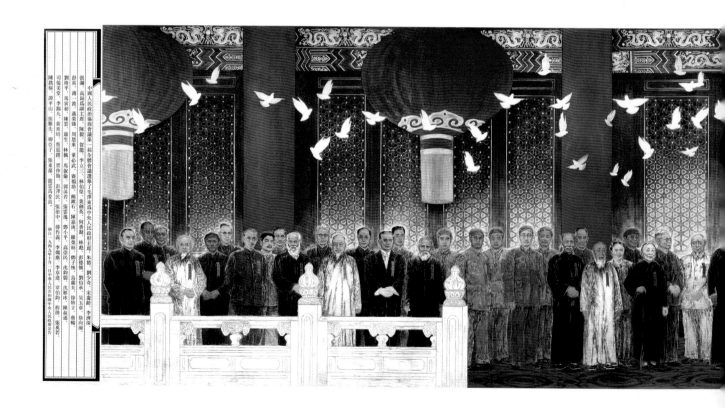

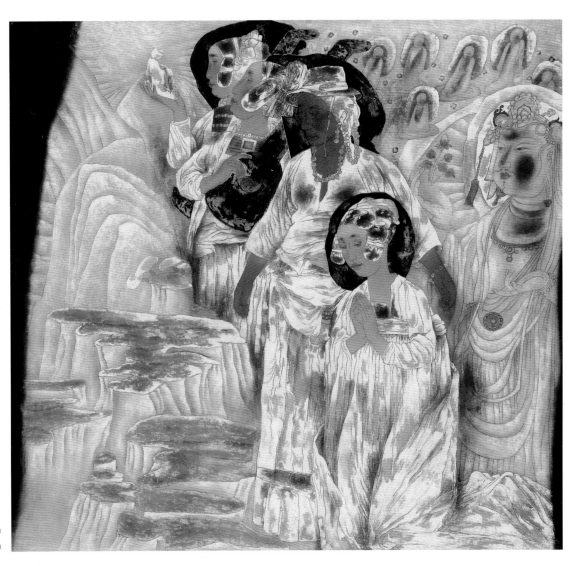

唐勇力《敦煌之梦系列-悠悠岁月》　82cm×82cm
唐勇力《新中国诞生-开国大典》　200cm×800cm

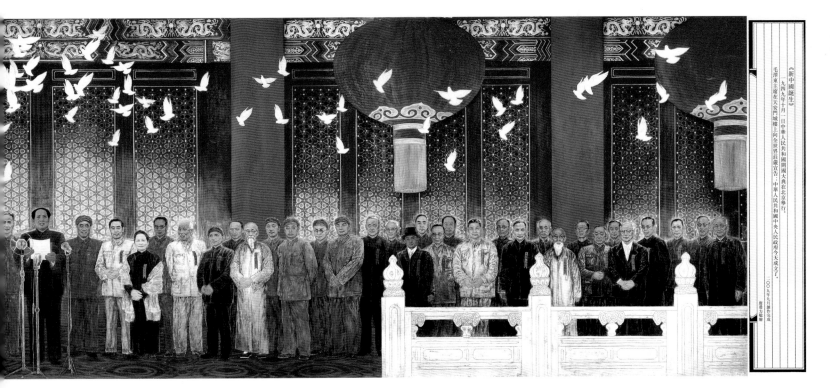

1946年12月生，祖籍山东文登，曾任解放军艺术学院学术委员会委员、美术系副主任、中国画教研室主任、中国画教授（享受副军职待遇的专家）。现为中国文化部现代工笔画院院长，中国工笔画学会副会长，中央文史馆书画院研究员，中国文化产业促进会副会长，中国田园画会副主席，北京工笔画学会副会长，新华通讯社新华画院特聘高级美术师，中国美术家协会会员。

作品入选第六届至第十一届全国美展、历届全国工笔画展、历届全军美展、中国画百年展、世纪风骨——当代艺术50家等全国性美术大展及省级以上美展百余次，获全国第四届工笔画大展金奖、全国第二届工笔画大展金奖等全国性奖项30余次。

出版画册有《王天胜画集》、《名家名画》、《王天胜工笔肖像》等十余部。《美术》杂志、《人民日报》等几十家新闻单位及媒体宣传和报导。

2007年被评为中国画坛60杰，2008年被评为当代30位最具学术价值与市场潜力的人物画家，2009年被评为当代最具学术价值与市场潜力的花鸟画家，2009年8月被媒体评为中国画坛诚信百杰，2010年被评为中国画坛50强。

许多工笔画作品被中国美术馆、外国美术机构及国家领导人、国内外友人收藏。《华岳雄风》等作品被国家主席出访作为国礼赠送友邻国家，作品深受各界人士喜爱。2009年应邀为人民大会堂创作的巨幅工笔画《鹤翔昌瑞》悬挂在人民大会堂金色大厅。2011年为人民大会堂国家领导人厅创作巨幅工笔画《春满乾坤》。

王天胜

曾领导和组织全国第二届、四届、五届、六届工笔画大展，"迎接新世纪"工笔画大展、全国首届现代工笔画大展、"时代画风"——当代中国工笔画二十家、"丹青世界"——中国工笔画女画家22人作品展等，皆获得圆满成功。

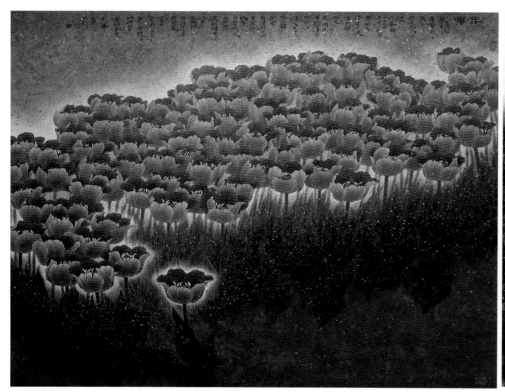

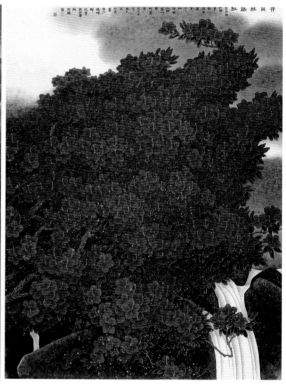

王天胜《春晖》| 纸本 | 188cm×178cm 1998
全国第四届工笔画大展金奖

王天胜《井冈杜鹃红》| 绢本 | 230cm×178cm 2002
世界华人书画大展银奖

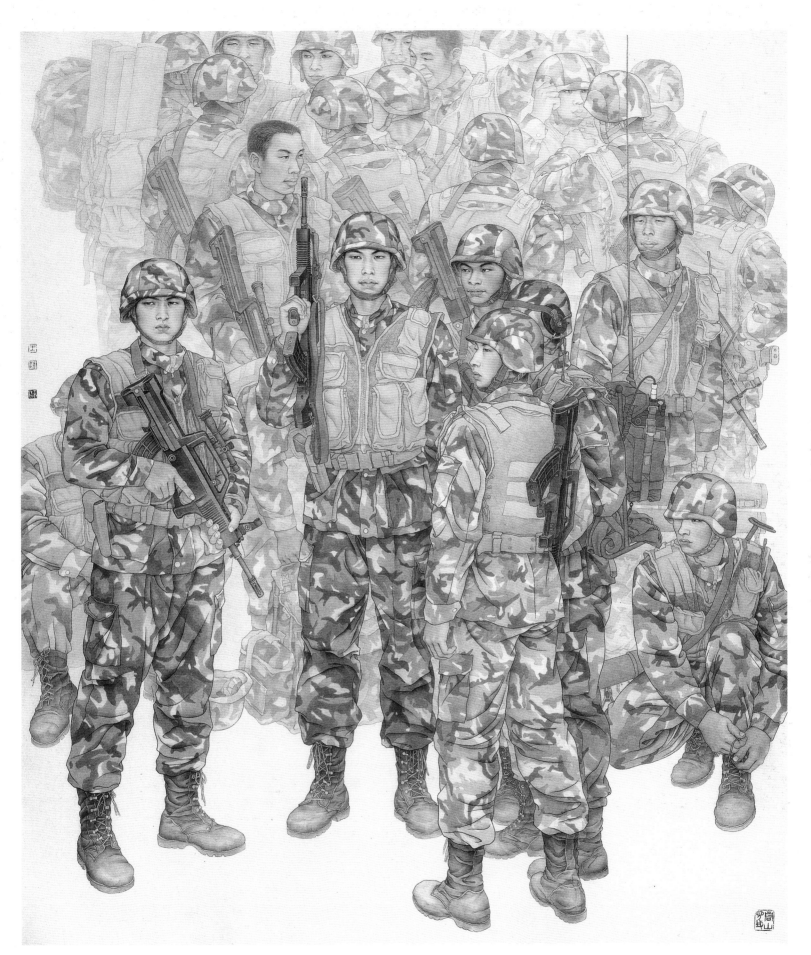

王天胜／王杨《待发》│纸本水墨│220cm×180cm

阿万提

阿万提，原名杜为廉，中国美术家协会会员，现任广州大学美术学院教授、硕士生导师。1940年生于浙江东阳，1959年支边新疆，长期从事美术教育研究。先后毕业于新疆石河子大学、南京艺术学院本科插班、北京中国画院研究生班。历任新疆兵团教育学院美术系主任、兵团美术教育协会主席、浙江师范大学美术系中国画教研室主任、广州师范大学艺术系副主任等职。1993年阿万提教授应邀赴美国西弗吉尼亚州贝尼斯学院讲学。1997年参加广州文化艺术代表团访问韩国。1999年11月浙江省东阳市为其建立阿万提艺术馆。电视专题片《幽默画家阿万提》先后在中央一台、二台、四台、九台播出，并送欧洲东方卫视（英国）、美国纽约电视台播出。阿万提教授研究海派吴昌硕花鸟画已五十多年，传统功力深厚，特别是他独创的新疆幽默人物画已经得到国内外许多专家学者的高度评价。他把文人画的用线、民间绘画的造型、壁画的色彩以及木板年画、皮影、剪纸的平面构成与东方的幽默情调有机地组合成为"阿万提风格"。阿万提创造的这种独特艺术语言，在中国画坛是唯一的，具有不可取代的地位，这必将在中华民族文化艺术长河中起到不磨灭的影响。

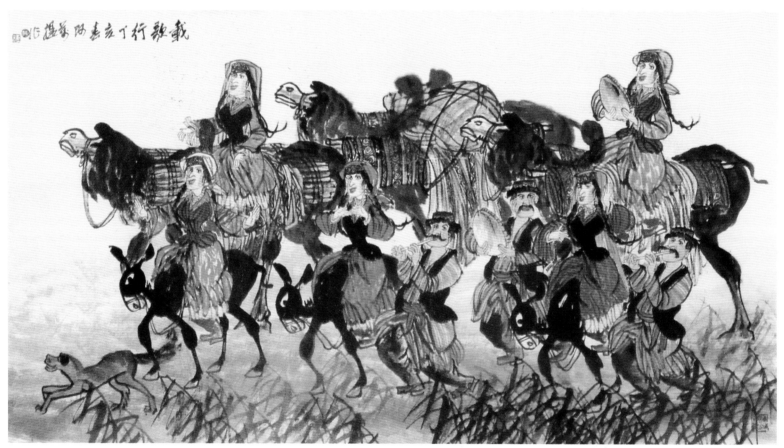

阿万提 《载歌行》 | 纸本水墨 | 136cm × 68cm

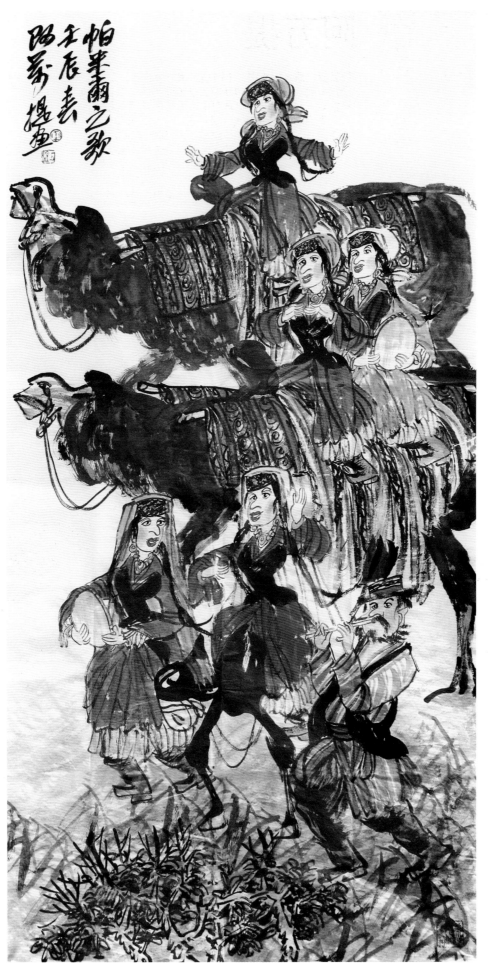

阿万提 《帕米尔之歌》 | 纸本水墨 | 68cm × 136cm

潘 永

1955年出生于北京，幼承家学，少年时随父习画，后师从周吉、李可染、陈大羽、王文芳等先生为师。1983年北京艺专毕业，1988年北京画院研究生班毕业，现任教育学院美术系教授。中国诗书画研究院高级画师，中国国画家协会会员，世界华人美术家协会会员。其画风雄浑深厚、苍劲自然、为同时代画家中的佼佼者。曾多次举办画展。中央、北京等电视台及各大报刊多次报导和专访。其作品被首都博物馆、当代美术馆及海内外收藏家多有收藏。

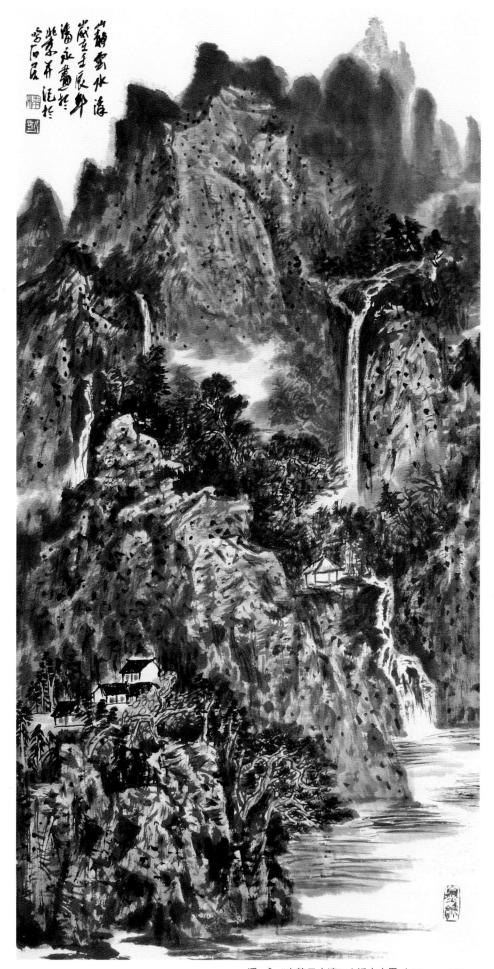

潘 永《山静云水清》｜纸本水墨 ｜68cm×136cm

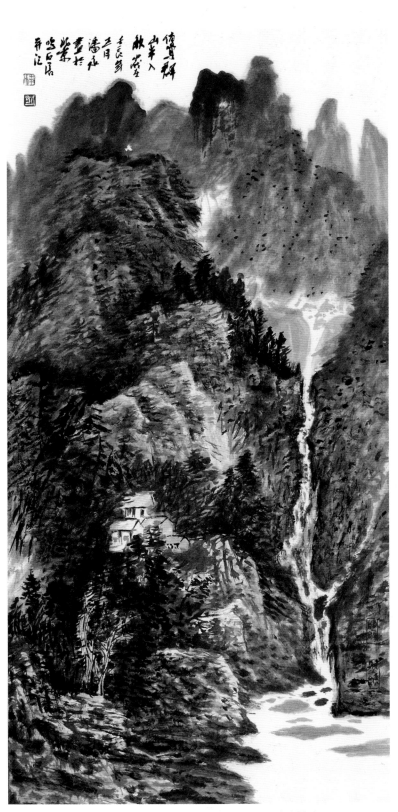

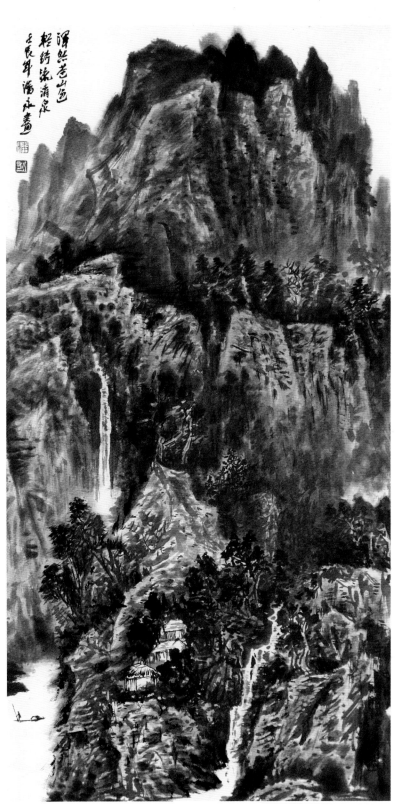

潘 永《传写群山半入秋》｜纸本水墨｜68cm×136cm

潘 永《浑然苍山色》｜纸本水墨｜68cm×136cm

杨立军

笔名力钧，中国美术家协会会员，北京美术家协会会员，第四届北京美术家协会代表，艺术在场艺术家联合会主席，玲珑美术博物馆名誉馆长。1964年生于河北迁安县，毕业于首都师范大学，早年曾修业于北京画院高研班。

自1991年举办《杨立军画展》之后，作品曾多次参加国家及省市级美术作品展览，并多次获金奖、银奖及其他奖项。参展美术作品被中央电视台、《人民日报》、《光明日报》、《中国书画报》等新闻单位进行报道，在《美术》、《美术观察》、《国画研究》、《中国画优秀作品集》、《新世纪之歌画集》、《中国改革开放30周年优秀作品集》、《庆祝澳门回归十周年画集》等专业杂志和画集上刊登。

近年来，通过"外师造化"并结合内心的感悟创造出独具特点的皴法（枯藤皴）。历代山水大家大多是因创立了新的皴法而确立了山水画大家的地位。一部中国山水画史就是皴法史。作品中不乏西方绘画的影响，并使之与中国传统艺术相融合，从而赋予古老的山水画以新的面貌。师古不泥古，学今不囿今，向自然学习，又超脱于自然之外。融中西而不是简单的中西合璧，而是将古今中西艺术之精华，集人类优秀文明之大成，创造性地体现现代民族精神，使作品具有时代风范和现代中国画的审美价值。其作品遍及海内外，如：美国、法国、日本、韩国、新加坡、中国台湾、中国香港等。部分作品在国内外进行巡回展出，并被国内外美术馆、博物馆和画廊收藏。

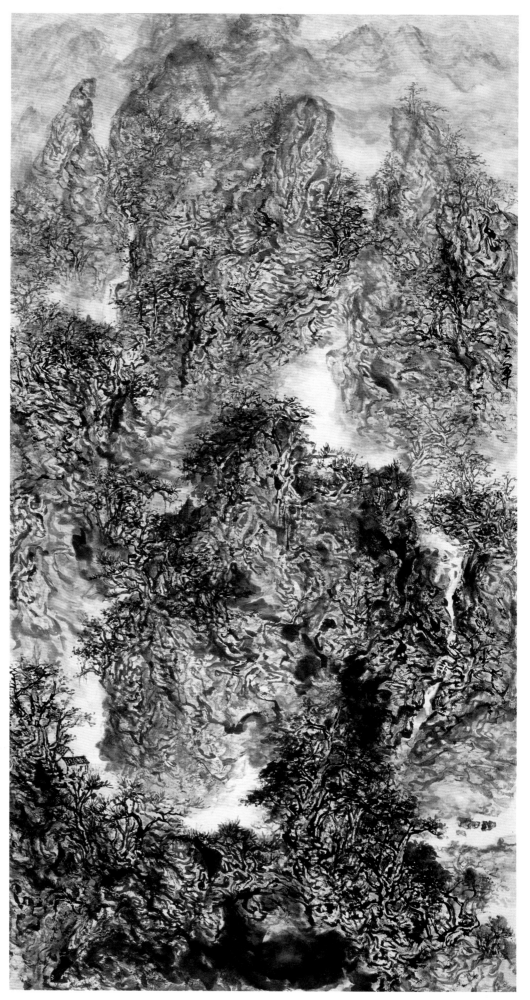

杨立军 《群峰竞秀》| 纸本水墨 | 96cm × 180cm

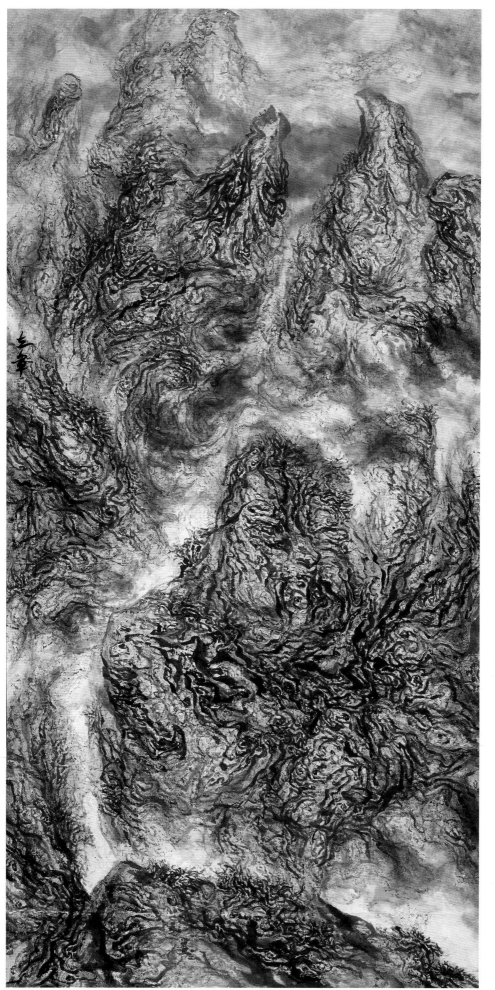

杨立军《峰峦叠秋韵》｜纸本水墨｜195cm×96cm

白野夫

1963年生，河北深泽人，毕业于中央美术学院，曾为美国纽约格瑞斯画廊艺术顾问、中国总代理，北京真光国际艺术协会会长，中国传统水墨艺术研究院副院长，中国水墨同盟艺术家，《中国当代绘画艺术》、《上能艺术》主编。先后在台湾、新加坡、法国、韩国、德国、马来西亚等国内外举办个人画展并参加各种国内、国际当代艺术展览二十多次，出版个人画集、作品集数种。其探索和创作的艺术作品，有传统水墨和当代抽象水墨、当代油画及多种综合材料。传统水墨人物画风格，幽媚均停、冷艳超迈。当代抽象水墨作品和当代油画作品则直指生命灵魂和本质，探索并关注生命的终极关怀和艺术视觉。除绘画外，电影、音乐、戏剧、曲艺、文学及艺术评论多有涉略，注重多种综合艺术素养的提高和融会贯通，艺术爱好广泛。传略被录入《当代艺术家名人录》等辞书。

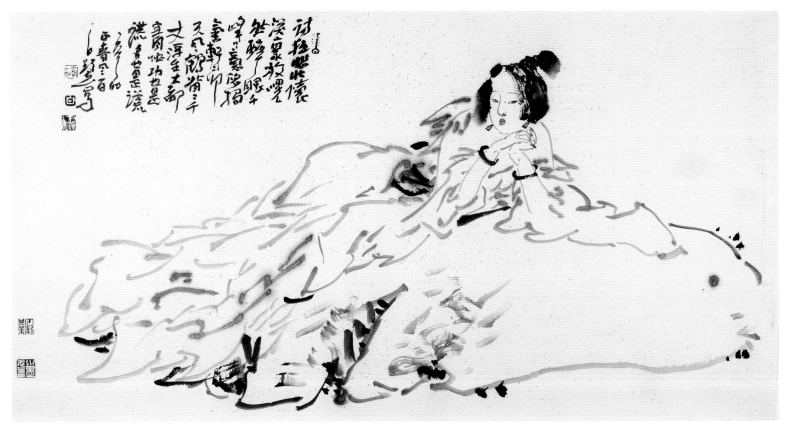

白野夫《醉眼》│纸本水墨│137cm×68cm 2011

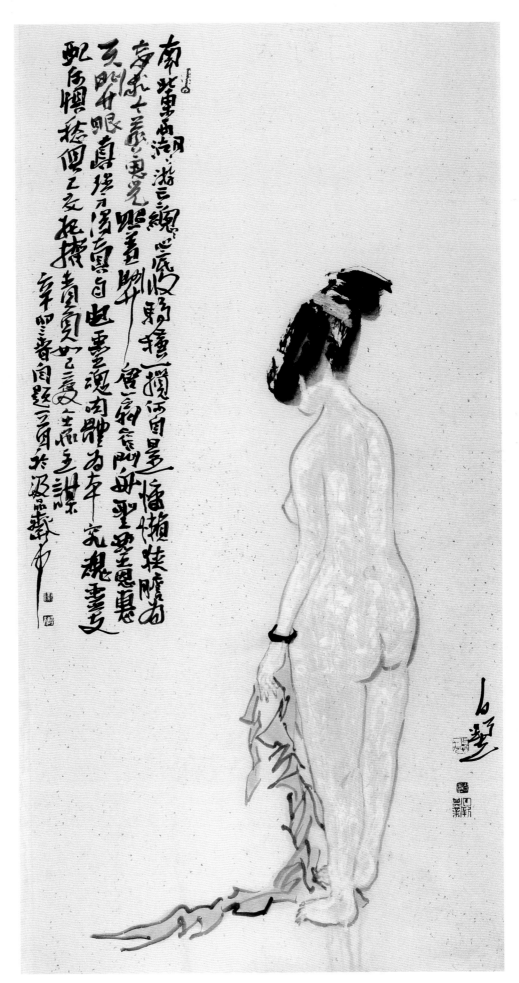

白野夫《光照》｜纸本水墨 ｜ 137cm×68cm 2011

孙善郁

孙善郁，字慕亮，号若水、净郁、天马、新建、善翁、敬石、如石。山东龙口人，现为霍春阳传统艺术研究会会员画家，中国昊天书画研究院副秘书长，北京飞天电视艺术中心艺术总监。

师从石奇、龚建新、卢沉老师研习人物画；师从霍春阳、郭石夫老师研习花鸟画。代表作品人物组画《民国旧事》，花鸟作品《秋荷》收录于《中国当代青年书画一千家作品集》。

艺术履历：
1984–1985年水力电力电部青年电影动画摄制组任教。
1985–1987年任中国国际图书贸易总公司美术编辑。
1987–1991年任朝阳书画社常务理事。
1991年任河北保液集团艺术总监。
1991年作品《秋荷》收录于《中国当代青年书画一千家作品集》。1993年作品《荷》获"孔圣碑国际书画大赛"优秀奖。
2002年至今任北京飞天电视艺术中心艺术总监。
2010年毕业于清华大学美术学院国画高级研修班。

艺术评价：
孙善郁生于上世纪50年代初，经历了时代的风雨与特殊环境的磨砺，使得他的艺术作品有着别样且耐人寻味的感染力，感同身受但又特立独行，在中西绘画艺术系统学习的同时沁润着中国传统诗书印的滋养，这就必然使得它的作品扎实全面，求古出新。其大写意画作淋漓洗练，浑古拙朴。大作有开阔雄强之气；小品有意韵童趣之妙。斟酌古今取法多方，率真之处却又不失谨慎，一生秉承传统艺人的"拳不离手，曲不离口"的勤奋创作宗旨，努力探索当今时代文人画走向，并赋予其新的生机。在他的作品中很难发现迎合奉承之气，远离事故和功名当是时下文人画家难能可贵的品格，高节而又谦恭，力求不做"看门人"但仍然坚持对古法的解悟，在继承古代先贤的道路上渐行渐远，在时代的水墨世界中一意但不孤行。他广结善缘，并始终相信绘画艺术不仅能使得观者看到画中的笔情墨趣更能从中体味画家之修为品格之高尚，艺术家也不应只是待在画室中的匠人，丰富的人生阅历和坎坷的生活经历是艺术作品最弥足珍贵的天然源泉。这正是千里之行于脚下，笔塑人生画外香。

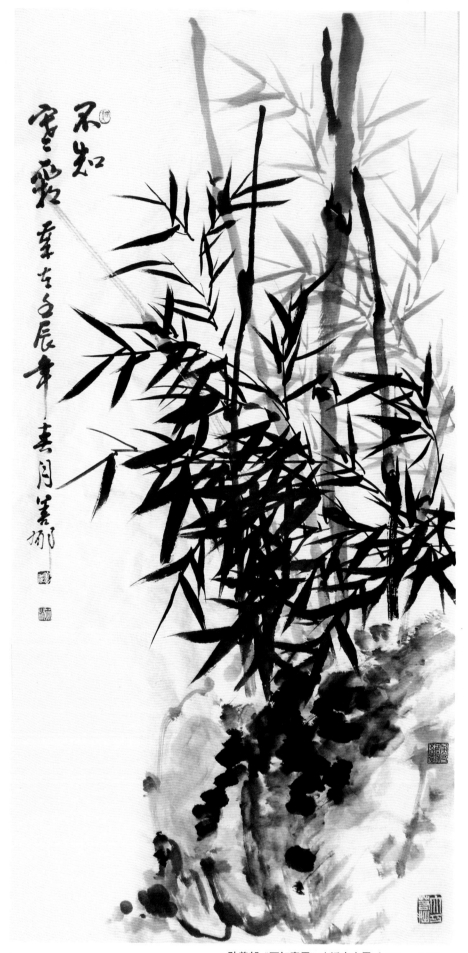

孙善郁《不知寒霜》 ｜纸本水墨 ｜135cm × 66cm

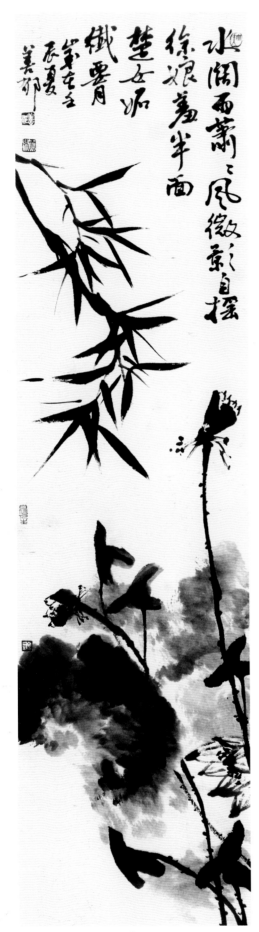

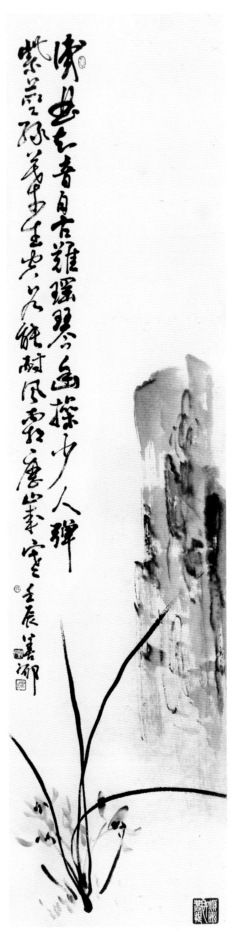

孙善郁《竹影荷花》 | 纸本水墨 | 135cm × 33cm

孙善郁《兰》 | 纸本水墨 | 135cm × 33cm

张艺振

1963年生于山东即墨。1986年至1990年在山东师范大学艺术系美术专业学习，获教育学士学位。1997年至1998年在首都师范大学硕士研究生主要课程助教班学习。2003年调入青岛职业技术学院。现为青岛职业技术学院副教授，山东省美术家协会会员，九三学社青岛市会员。2010年考入中央美术学院中国画学院唐勇力教授研究生工作室。

1990年重彩画《赛马图》入选"第二届中国体育美展"，获山东美展三等奖；重彩画《牛郎织女》入选"山东省首届工笔画大展"。
1995年重彩画《血脉长城》获"纪念抗日战争胜利50周年"山东美展二等奖。
1996年应邀为山东省驻京办事处泰山宾馆设计制作壁画《孔子讲学图》。
1999年服装设计《乡情》获中国纺织工业部、中国纺织协会举办的第二届"羽西杯"服装设计师大赛铜牌。
2004年工笔画《毕业生》获"第八届全国美展山东展区"优秀奖。
2008年作品《五月》入选全国总工会美术作品展览；作品《希望与迷茫》获山东省文化厅举办的山东高校美术作品展览金牌；张艺振现代美术作品个展在青岛职业技术学院图书馆展出。
2009年作品《大团结》获山东省统战部举办的美术作品展览金牌。
2010年应邀为中国寿光蔬菜博物馆制作大型壁画《丰收》。

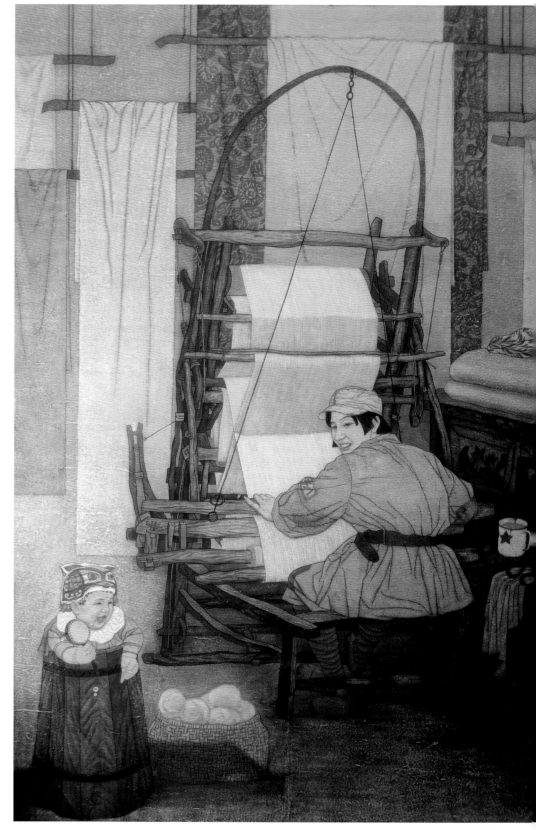

张艺振《新织女》｜纸本水墨｜200cm × 210cm

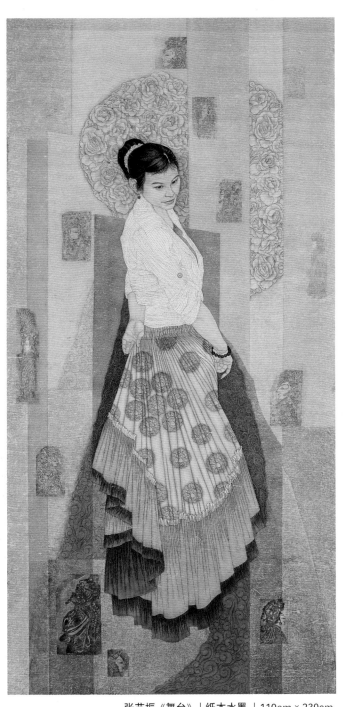

张艺振《舞台》 | 纸本水墨 | 110cm × 230cm

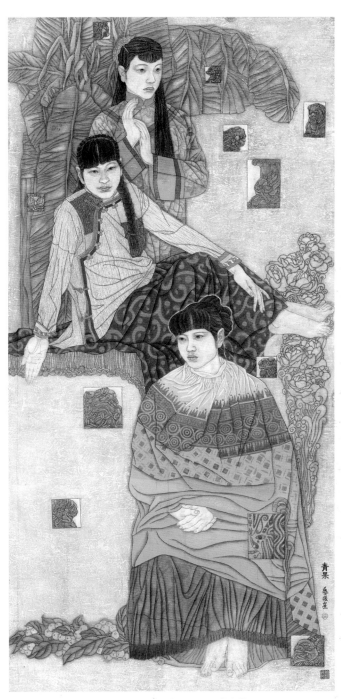

张艺振《青果》 | 纸本水墨 | 180cm × 900cm

1966年5月出生，山东苍山人。先后毕业于信阳陆军学院、解放军艺术学院美术系中国画专业。2010年考入中央美术学院中国画学院唐勇力教授工作室研究生班。中国美术家协会会员、中国工笔画学会会员、山东省美术家协会副秘书长、济南军区美术书法研究院副秘书长、济南军区政治部创作室专业画家。中国人民大学林凡工作室客座教授，中国工笔画学会河渠培训写生基地特聘教授。中国文联第九次全国代表大会代表。

1999年 《卧虎》参加庆祝建国50周年全军美术作品展览。

2002年 《青纱帐甘蔗林》获纪念毛泽东《在延安文艺座谈会上的讲话》发表60周年全国美展优秀奖。

2002年 《绿色的风》获全国第五届工笔画大展铜奖。

2003年 《天使·天职》获全军"抗击非典题材"文艺作品优秀奖。

2005年 《青纱帐甘蔗林》参加纪念抗日战争胜利60周年全国中国画作品展。

2006年 《露》获全国第六届工笔画大展金奖。

2007年 《山花》获"庆祝建军80周年全国美展"三等奖。

2008年 《子弟兵——我们的生命通道》参加"情系汶川——全国抗震救灾美术作品特展"。

2009年 《幽篁》、《荷舞》、《秋园》参加"齐鲁风韵——山东花鸟画晋京展"。

2009年 《长大成人》、《幽篁》参加庆祝新中国成立60周年全军美术作品展览。

2009年 《无名高地》参加第十一届全国美术作品展览。

2009年 参加"时代丹青——2010中国工笔画名家作品展"。

2010年 参加当代工笔画名家作品展。

2010年 《雨后》获全国首届现代工笔画大展优秀作品奖。

2011年 《百草园·螳螂》参加全国第八届工笔画大展（特邀）。

2011年 《山花》参加"庆祝中国共产党成立90周年"全国美术作品展览。

2012年 《无名高地》参加纪念《在延安文艺座谈会上的讲话》发表70周年全国美展。

主要出版物：

《全国第六届工笔画大展金奖获得者——姚秀明卷》

《当代中国工笔画名家技法——姚秀明卷》

姚秀明

姚秀明《花鸟之一》｜工笔｜68cm×68cm

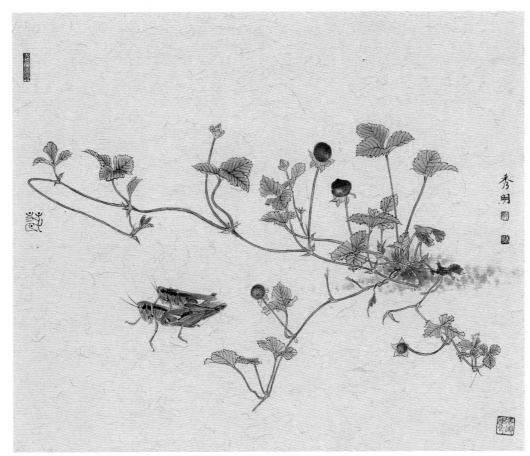

姚秀明《花鸟之二》｜工笔｜68cm×60cm

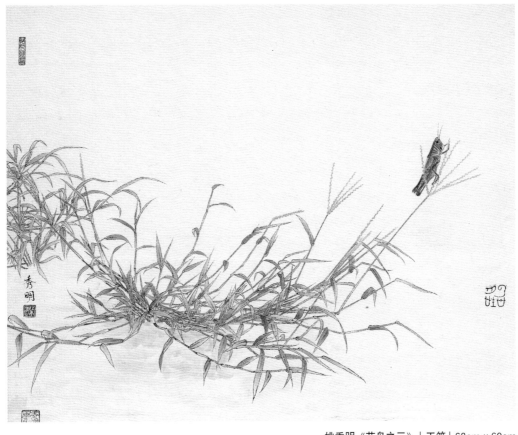

姚秀明《花鸟之三》｜工笔｜68cm×60cm

兰晓龙

1975年生于河南省开封市，斋号"听雨堂"。 中国工笔画学会会员，北京美术家协会会员，中国法律援助基金会艺术委员会委员，中国华侨文学艺术家协会会员，中国现代青年书画家协会会员。

毕业于解放军艺术学院美术系中国画专业，师从刘大为、王天胜、袁武先生，擅画人物、花鸟兼及山水。2010年考入中央美术学院中国画学院唐勇力教授研究生工作室。作品多次参加全国、全军大型美展并获奖，发表于《美术》、《解放军报》、《军营文化天地》等各类刊物。作品多被国家单位、艺术机构和藏家收藏。

1999年国画《参天松色》入选"纪念张大千诞辰百年书画精品展"。
1999年国画《敬礼》入选"纪念五四运动80周年当代中国青年书画展"获优秀奖。
1999年国画《白玉兰》入选"庆祝建国50周年全军美术作品展"。
1999年国画《花鸟四条屏》入选"迎接澳门回归全国诗人、书画作品展"获佳作奖。
1999年国画《听松图》入选"建国50周年书画展"并获三等奖。
1999年国画《腾》入选远太杯"战士与祖国"军旅书画大展获二等奖。
2001年国画《风入松》入选文化部第一届"爱我中华"国画油画大展。
2005年国画《高风亮节》入选全军第一届"全军廉政文化优秀作品展"获二等奖。
2005年国画《流金岁月》入选"纪念抗日战争60周年书画展"获一等奖。
2007年7月 国画《听竹图》入选"北京奥运筹备书画摄影大赛"获优秀奖。
2007年9月 国画《冬雪》入选"北京美术家协会第六届新人新作展"。
2005年10月国画《双清图》入选全军第二届"全军廉政文化优秀作品展"。
2009年10月国画《出击》入选"庆祝新中国成立60周年全军美展"。
2010年08月国画《出击》入选"北京第九届新人新作展"。
2011年08月国画《春风》入选"爱慕时尚丽人展"获优秀奖。
2012年05月国画《和风》入选"八荒通神——哈尔滨中国画作品双年展"。

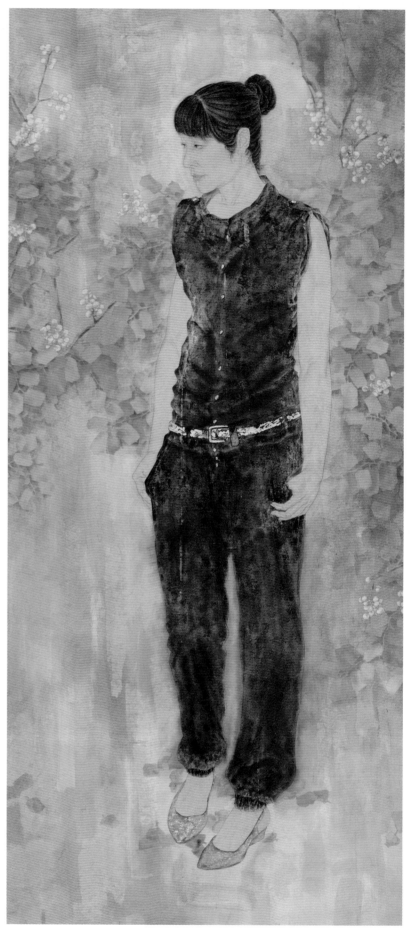

兰晓龙《春风》｜纸本水墨 ｜ 182cm × 97cm

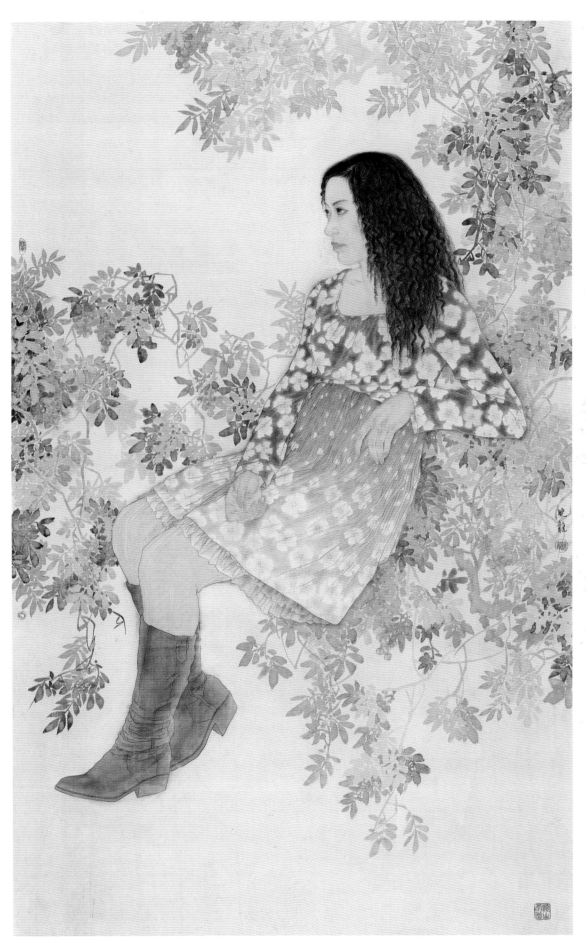

兰晓龙《和风》｜绢本工笔人物｜180cm×150cm

刘利波

女，汉族，1983年生于河北省邯郸市，硕士，中国工笔画学会会员。
2004－2008年就读于中央美术学院中国画系工笔人物专业，获学士学位。
2008年7月入选中央美术学院优秀毕业生作品展。
2010年考入中央美术学院研究生部唐勇力工作室攻读写意性工笔人物创作与研究。
2011年6月参加北京"意境·中国"油画、国画作品邀请展。
2011年6月国画《舞动香格里拉》入选"纪念西藏和平解放美术大展"。
2011年8月国画《浴后》入选"爱慕时尚丽人展"获优秀奖。

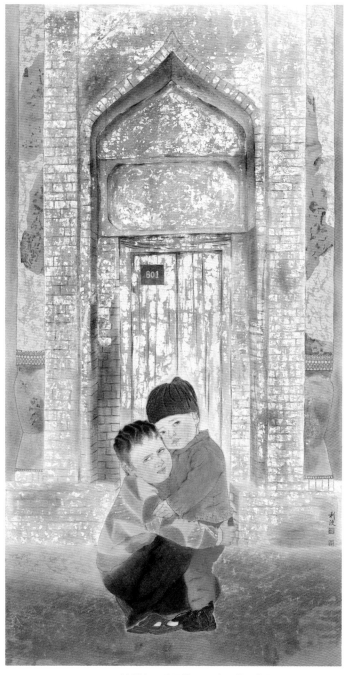

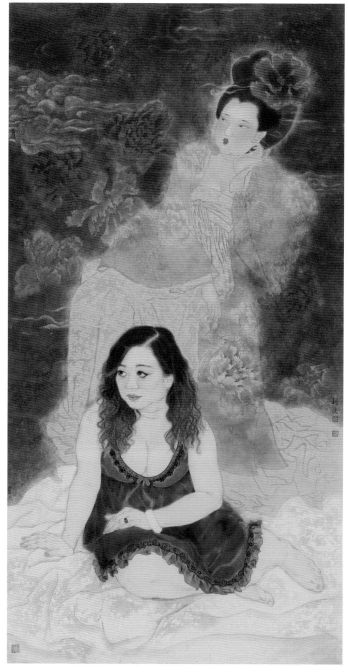

刘利波《手足情深》｜工笔人物｜95cm×180cm 刘利波《梦回盛世》｜工笔人物｜95cm×180cm

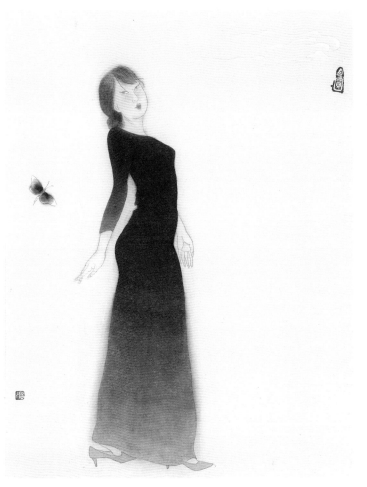

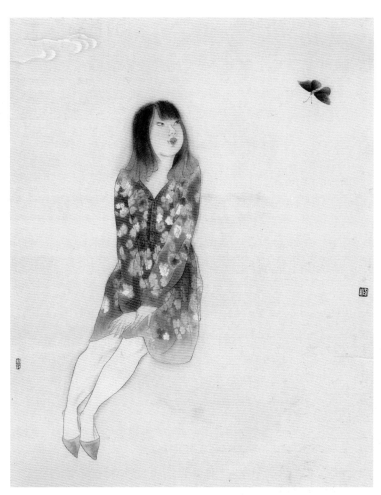

刘利波《石榴裙之4》｜工笔人物｜40cm ×25cm

刘利波《石榴裙之6》｜工笔人物｜40cm ×25cm

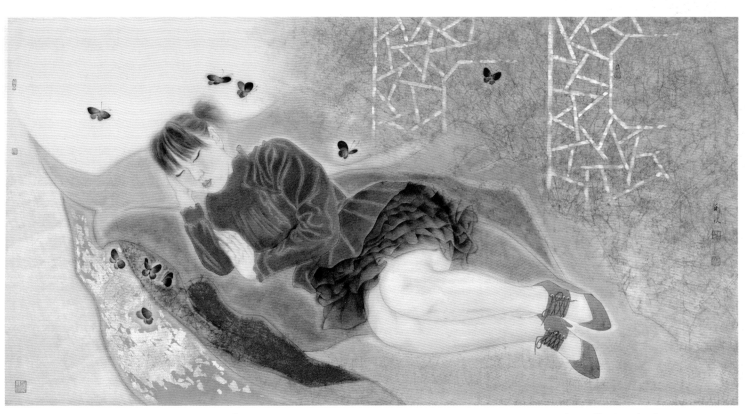

刘利波《梦蝶》｜工笔人物｜65cm ×120cm

黄志娟

2001年毕业于广州美术学院教育系，获学士学位；2007年毕业于广州美术学院教育系中国画教学研究方向，获硕士学位。现为广州美术学院美术教育学院讲师。

2008年至2011年期间，作品入选：
"生活——第五届广东省中国画艺术大展"获铜奖；
"纪念改革开放30周年展广东省美术作品展"；
"G·S·中泰艺术交流展"；
"笔参造化——广东省第五届中国画展"获铜奖。

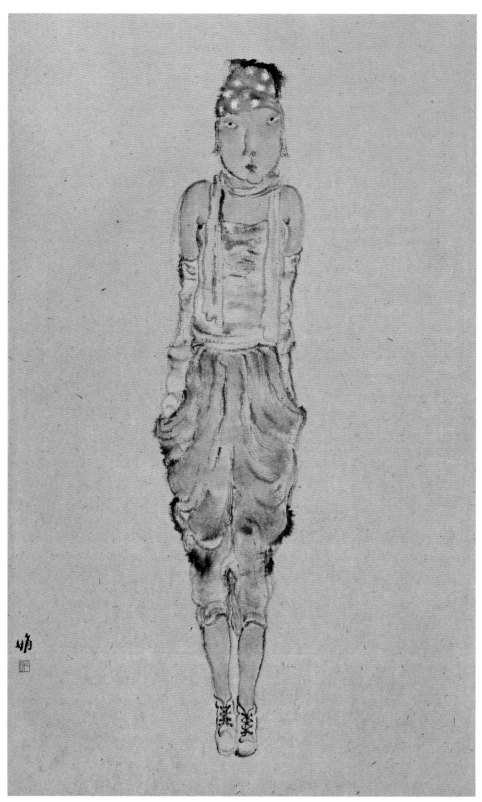

黄志娟《冷雨》│纸本水墨│78cm×47cm

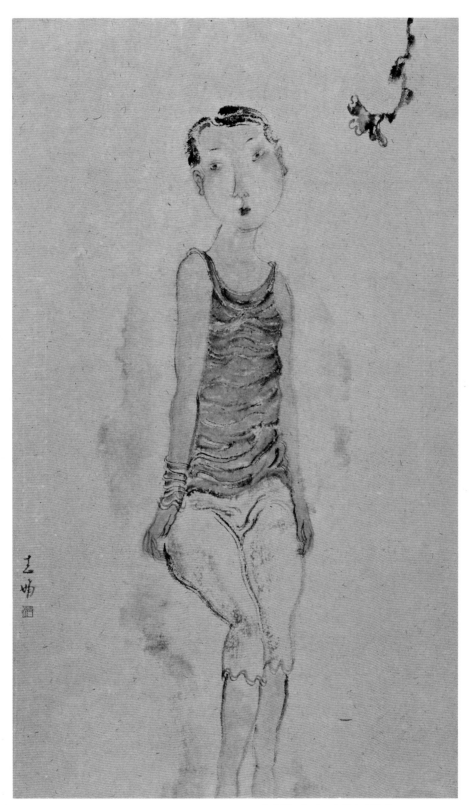

黄志娟《忆痕》｜纸本水墨｜78cm×47cm

孙广义

法名光明藏，号半僧。职业画家。

1967年生于辽宁，辰州画院学习传统水墨，艺术大学毕业。1993年于北京从事艺术创作，入住北京圆明园职业艺术家村。2003年赴滇西北、川西南藏区考察宗教、人文风光。2005年至今数次深入藏区，创作以香格里拉为题材的系列作品。2007年于云南大理鸡足山华首放光寺第二届南传短期出家，完成从"西双版纳——鸡足山华首放光寺"的僧侣行脚。

展览：

2012年香港SIN SIN FINE ART举办"祈福——圆觉"个人水墨展览。

2011年香港SIN SIN FINE ART举办个人展览。

2011年中国蓉城2011全国青年美术家提名展。

2011年香港SIN SIN FINE ART "心窗" 慈善展览

2010年《香格里拉日记》2幅油画作品参加香港亚洲艺术文献周年2010筹款拍卖，被收藏。

2010年香港SIN SIN FINE ART "心窗" 慈善展览

2009年香港SIN SIN FINE ART举办"天界——回归香格里拉"个人水墨展览。

2009年香港SIN SIN FINE ART "心窗" 慈善展览。

2009年香港SIN SIN FINE ART Asia Consciousness Festival "历程" 展

2009年"首届全国徐悲鸿奖中国画展"。

2009年北京元艺术中心"别样的现代性"油画学术展。

2008年《香格里拉日记》作品委托香港SIN SIN FINE ART画廊为四川震灾拍卖，所得善款全部捐给香港红十字会。

2007年香港SIN SIN FINE ART举办"祈福——香格里拉之旅II"个人水墨展览。

2007年香港SIN SIN FINE ART举办"天界——香格里拉日记"个人油画展览。

2007年北京嫘苑凹凸空间"形迹"艺术。

2007年北京嫘苑凹凸空间"行走的云" 联合展览。

2007年北京吉祥伯乐画廊"佛缘艺术交流展"。

2006年北京"宋庄第二界宋庄艺术节"。

2006年北京时代美术馆"当代艺术精品展"。

2006年北京纽约艺术空间"西方人眼中的中国"中意艺术家联展。

2006年北京棕榈泉公寓会所举办"天界——香格里拉"个人水墨展览。

孙广义《香格里拉——天界》系列之一 | 宣纸、墨 | 91cm × 76cm

2005年应邀参加德国慕尼黑"振动"中德艺术家联展，达豪日报和巴伐利亚电视台分别采访报道了此次展览。

2005年香港SIN SIN FINE ART举办"祈福——香格里拉之旅"个人水墨展览。香港《AAC》艺术杂志报道了此次展览，《亚洲艺术新闻》主编Ian Findlay-Brown先生撰写评论文章《光明之旅》（<Journeys into the light> ）

2004年香港SIN SIN FINE ART举办"觉醒"个人展览。

2002年应邀参加德国法兰克福"SCHLOB LAUBACH国际艺术展"。

2002年德国达豪"中德艺术交流展"。

2002年北京秦昊画廊"东方遇见西方"中德艺术家二人展。

2001年应德国达豪市政府邀请赴德国参加"艺术家工作室创作交流展"活动，在德国艺术家工作室创作交流并举办联合展览。德国柏林电视台、达豪日报、巴伐利亚电视台、慕尼黑电台及报纸先后采访报道在德国的艺术交流活动和展览。

2001年上海中欧国际工商学院"自然而然"抽象三人画展。

2001年北京佛罗伦萨画廊"新状态"当代艺术邀请展。

2001年北京秦昊画廊举办个人展览。

2000年作品《文明》参加美国纽约当代中国艺术品拍卖，被收藏。

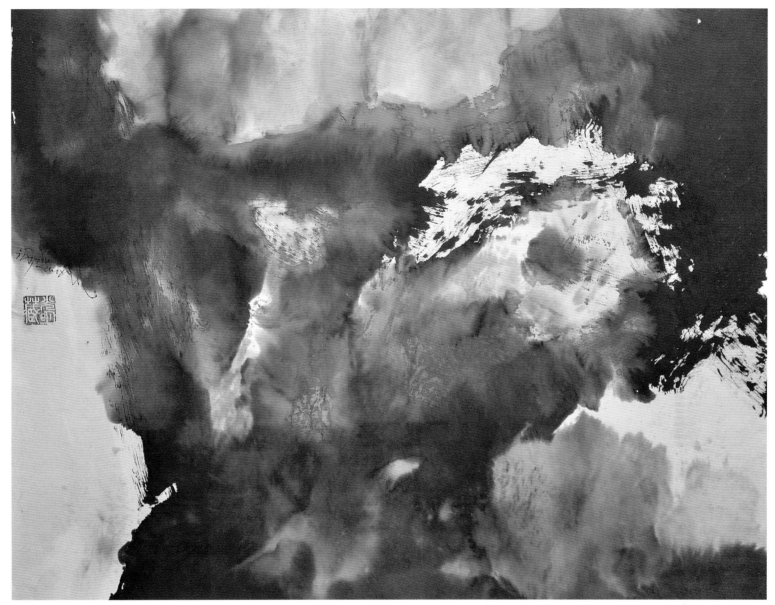

孙广义《香格里拉——天界》系列之二｜宣纸、墨｜73cm×84cm

2000年作品《文明》参加美国纽约当代中国艺术品拍卖，被收藏。
1999年北京秦昊画廊举办个人展览。
1998年北京希尔顿观景廊"寻梦"展。
1998年北京当代艺术馆"环境"四人展。
1997年德国大使馆举办个人展览。
1996年北京国际展览中心中国艺术博览会。

作品收藏:
作品先后被德国大使馆工作人员、德国施威比豪尔银行亚洲总裁、柏林电视台编导、德国时代周刊主编、美国Real公司中国总经理以及台湾、香港、日本、法国、挪威、印尼、加拿大、秘鲁、印度、韩国等国内外友人、北京元艺术中心、香港SIN SIN FINE ART、美国私人收藏机构、美国纽约当代中国艺术品拍卖、亚洲艺术文献周年2010筹款拍卖及慈善机构拍卖收藏。

代理画廊: 香港SIN SIN FINE ART

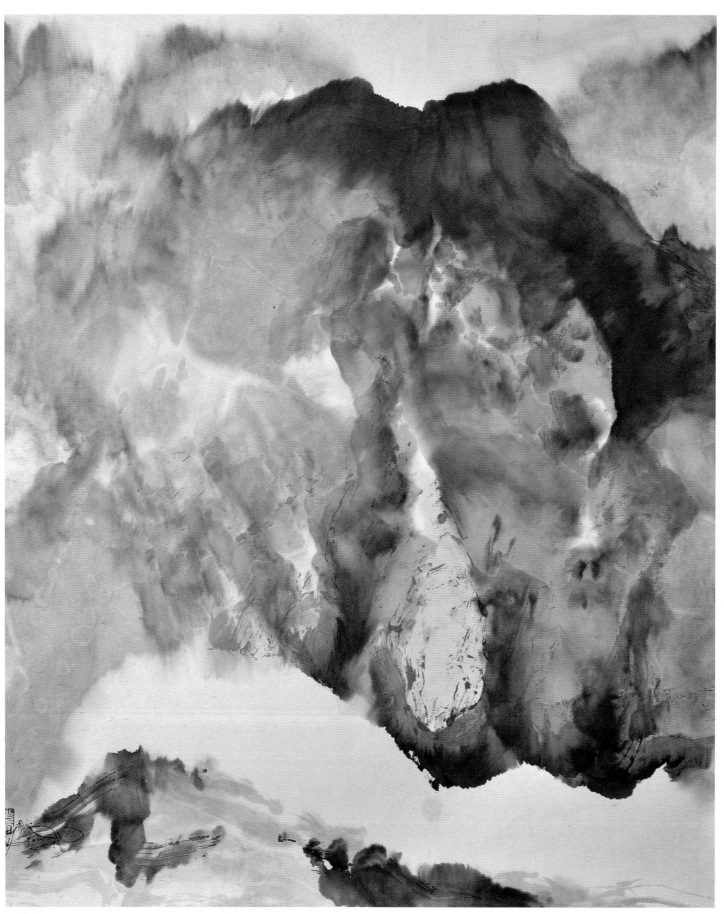

孙广义 《香格里拉——天界》系列之三 | 宣纸、墨 | 89cm×96cm

郑忠

1962年生于海安。

1988年毕业于南通大学美术学院，1999年毕业于中央美院版画系研究生班，中国美术家协会会员，江苏省版画院高级画师，深圳观澜版画基地入驻画家。

作品入选30多个国家和地区的国际版画展及中国美协第十二次新人新作展。

1997年起先后在中国美术馆、塞浦路斯尼可西亚文化中心、芬兰赫尔辛基文化中心（中国文化周）等地举办16次个展。

作品获全国第五届三版展银奖，第13届全国版画作品展铜奖，美国廖氏版画奖及中国八、九十年代优秀版画家鲁迅版画奖，（法国巴黎）2011年国际版画、水彩画原创作品大展入选奖。

作品为中国美术馆、埃及版画博物馆和塞浦路斯共和国总统收藏。

作品载入《中国现代美术全集》，《美术观察》"美术名家"推介，《郑忠版画作品集》由北京文化艺术出版社出版。

2002年7月被南通市人民政府审定为南通历史上第144位历史文化名人。CCTV美术星空两次作专访。CCTV书画频道专访。

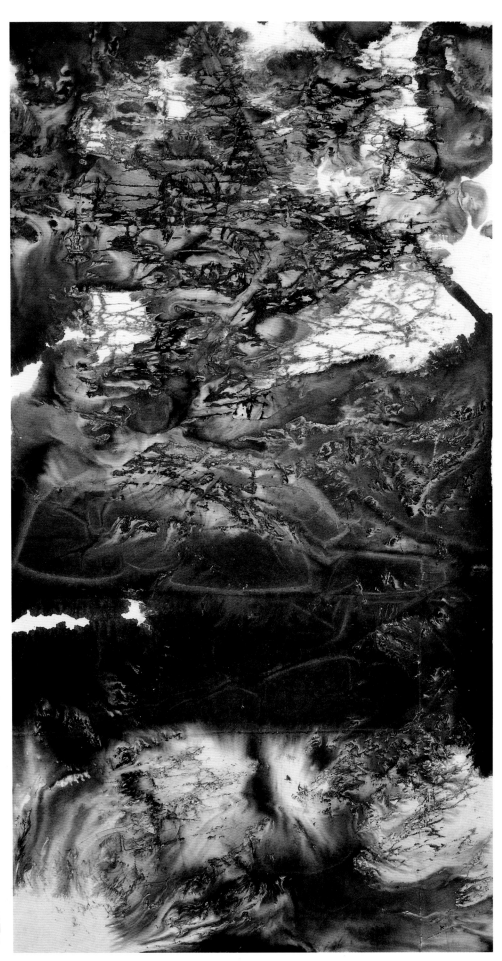

郑忠
《谷音系列》05｜宣纸、墨｜
195cm × 96cm

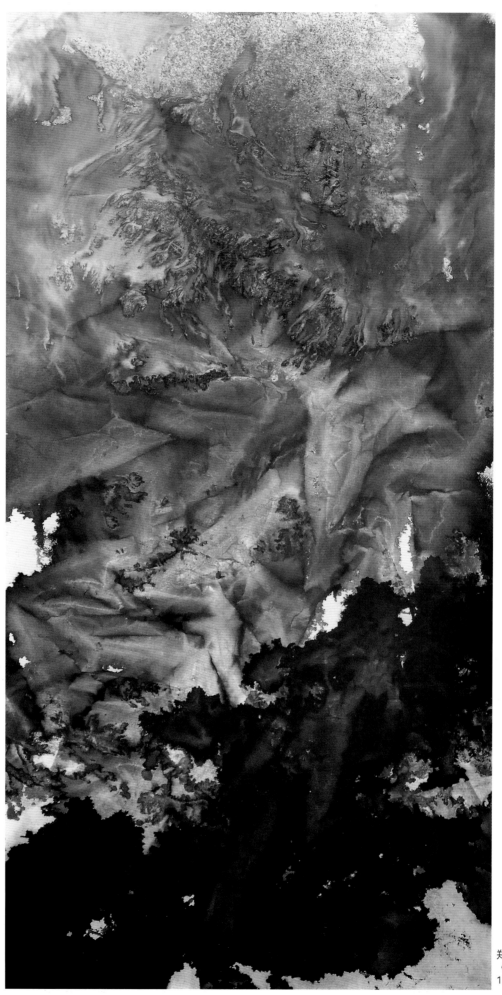

郑忠
《谷音系列》01｜宣纸、墨｜
136cm×68cm

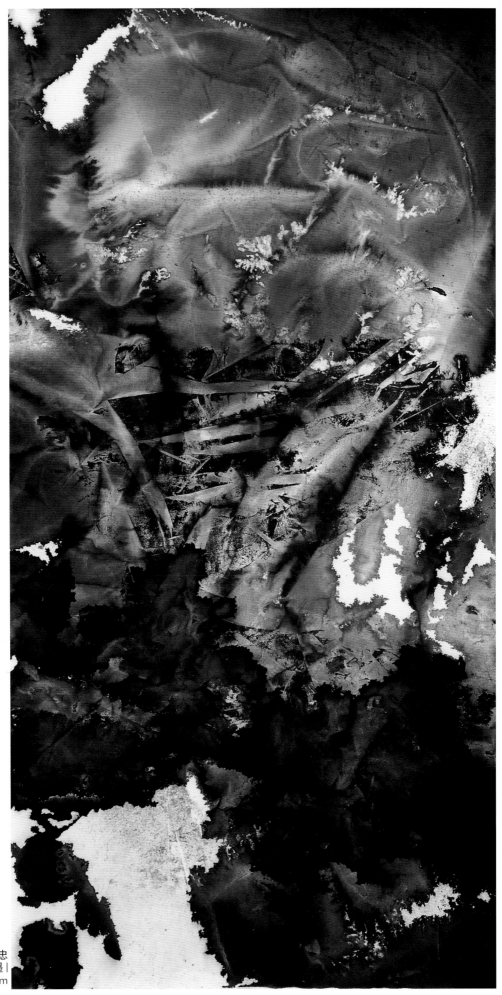

郑忠
《谷音系列》02│宣纸、墨│
136cm×68cm

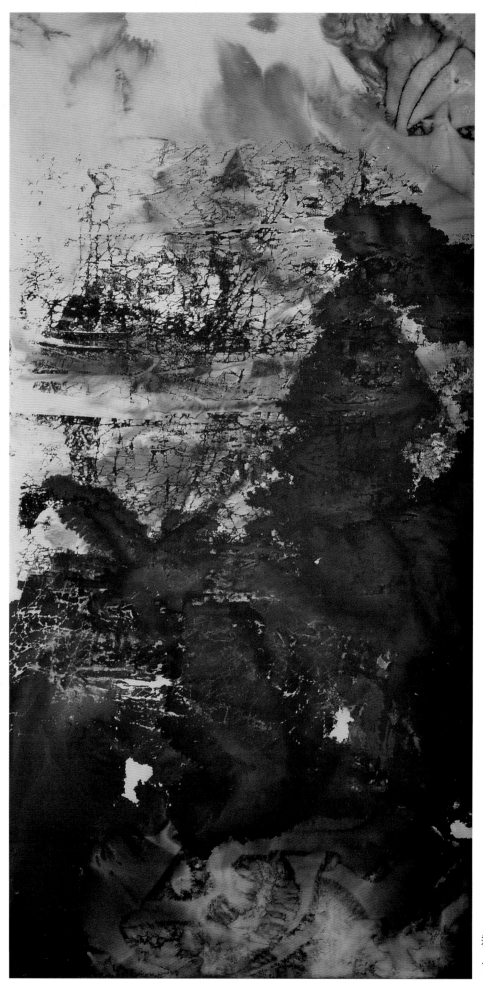

郑忠
《谷音系列》03丨宣纸、墨丨
136cm × 68cm

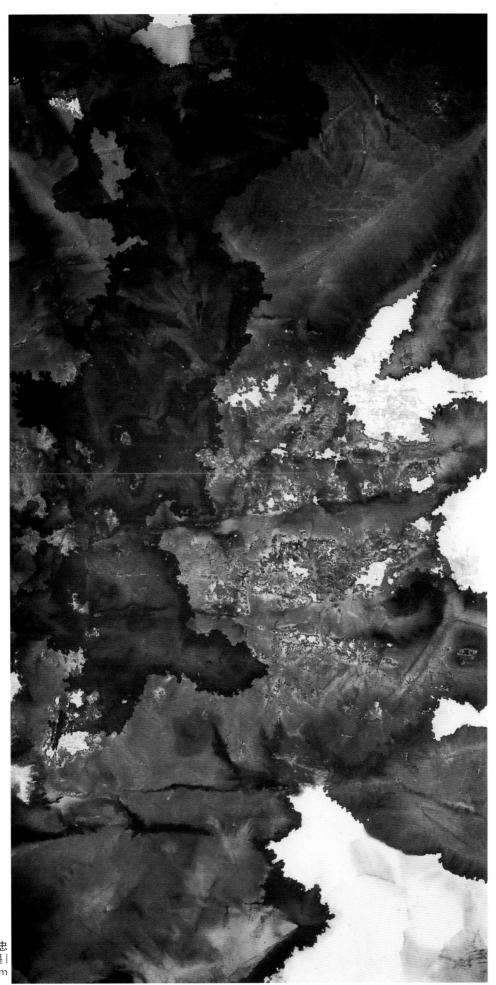

郑忠
《谷音系列》04│宣纸、墨│
136cm×68cm

潘德来

潘德来，号江南画鱼人，1943年出生，国家一级画师，武汉大学退休教师。系中国书画艺术研究会会员，中国书画名家协会常务理事，世界艺术家协会理事。获文化部中国艺术研究院颁发的中国艺术人才资格证，被聘为创作委员及特约研究员，简历输入中国艺术家人才网络。首批入选《世界艺术家名人录》。作品和简历由世界艺术网、大中华书画网，向全球播发。

潘德来出生于江苏鱼米之乡——泰州市。十岁随养父潘觐缋学画。 潘觐缋是驰名海内外的著名画家，别号"江淮画鱼人"。由于长期耳濡目染及受艺术熏陶，还受益于与养父在艺术上交往密切的潘天寿、朱屺瞻、刘海粟、亚明、唐云等多位大师的指点，因得真传，又勤奋好学，经过50多年潜心钻研和实践，"外师造化，中得心源"，遂丹青日进，技法臻于娴熟，形成自己画鱼的独特风格，被誉为"江南画鱼人"。

他酷爱画鱼、垂钓、养鱼，对鱼的生长规律、形姿变化、神态等特征体察入微，他画鱼往往寥寥数笔，兼工带写，简练夸张，自然成趣；润笔时虚实取舍，得心应手，意到神来。其笔下的金鲤鱼形态兼备，敷色明丽，干湿相宜，飞飞跃跃，栩栩如生，富于层次变化，质感极强，令赏画人犹于鱼水之中，赢得了国内外收藏家和艺术同行的赞誉和赏识。作品多次入选国内外大型展览并获奖，许多作品在报刊杂志上发表、电视制作播映，部分力作被高考信息网遴选，供全国美术专业考生备考学习研究。作品在美国、日本、英国、德国、法国、澳大利亚、荷兰、比利时、东南亚国家及港澳台地区，深受外国友人和华侨青睐。

"鱼水情深"等作品先后入编《当代书画家作品赏析》、《中国艺术人才书画精品集A卷》香港《跨世纪翰艺之花书画展》及香港"天马图书公司"制作出版的大型书画集《翰艺之花》之中；千禧年，作品选入中国文联出版社的2000年贺岁专集《诗词书画摄影作品精选》和中国艺术研究院《华夏文化》中；2000年6月，作品在世界文化艺术中心、世界书画家协会、国际禅文化联合会及比利时华夏书画研究院等共同举办的《中国书画艺术精品大展》中获金奖。

2002年6月下旬被特邀参加国家艺术家代表赴港访问团，参加香港回归5周年庆典纪念活动。2006年中国电信选用了两幅鲤鱼作品，制作发行了十万多张"智慧电话卡"。四川汶川发生5·12特大地震后，作《鱼水情深暖人间》一幅，赠送给抗震救灾英雄——人民子弟兵，被刊发在5月23日《解放军报》"礼赞，抗震救灾的英雄们"等多个栏目中。10月作品"江河鱼跃，中华欢腾"入选《2008中国当代艺术家精品集》。

2009年，作品获北京"'中华杯'共和国六十华诞"全国书画大展银奖，入编《中国书画名家精品集》。2010年 "八·一"建军节，倾情创作了《百鲤争晖》、《繁花似锦》、《鱼水情深》和《丰年乐》四幅作品，全部被《解放军报》在中国军网 刊发。

2011年5月，作品《生生不息，情系人间》捐赠给助学慈善会，参与了首届书画名家作品拍卖活动，获得了"为资助教育事业作出贡献"的荣誉证书；十月作品《腾飞》参加"中国书画家联谊会"和 世界华人联合会（总会）联合主办的"纪念辛亥革命100周年，世界华人书画大展"，经组委会国际专家评审团评审认定，作品以其意境、气韵、格调之艺术实力，荣获"中华魂"杯全球华人书画艺术大展优秀奖。

经纪人：吴哎湘

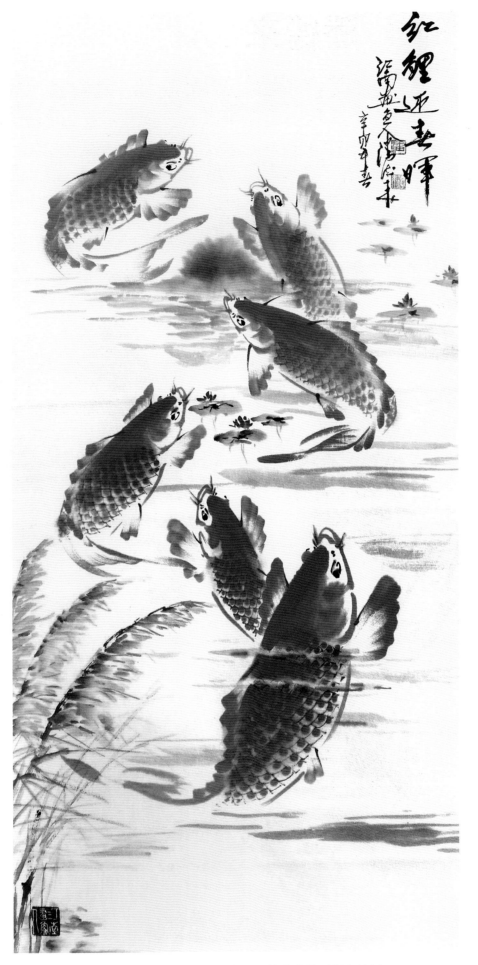

潘德来 《红锦鲤迎春晖》 | 纸本水墨 | 50cm×100cm

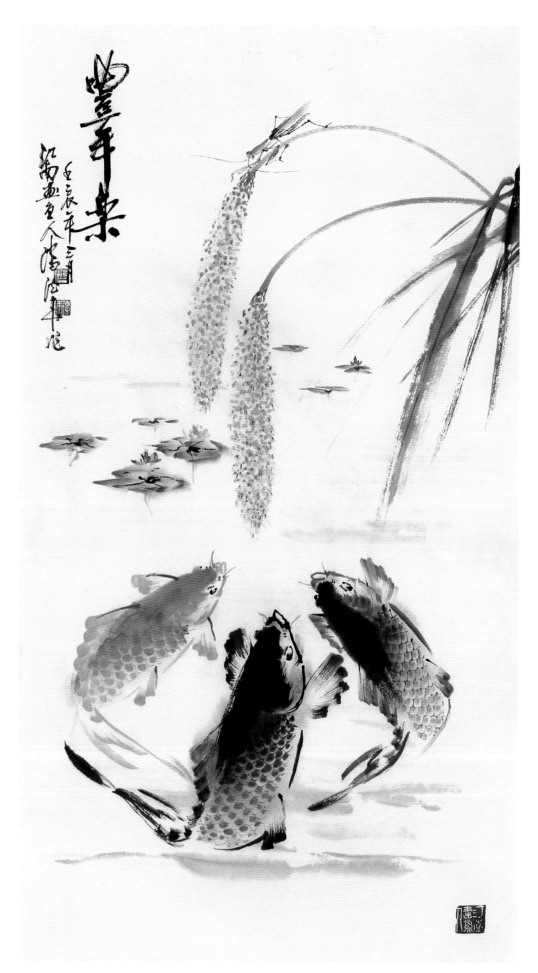

潘德来《丰年乐》｜纸本水墨 ｜50cm × 100cm

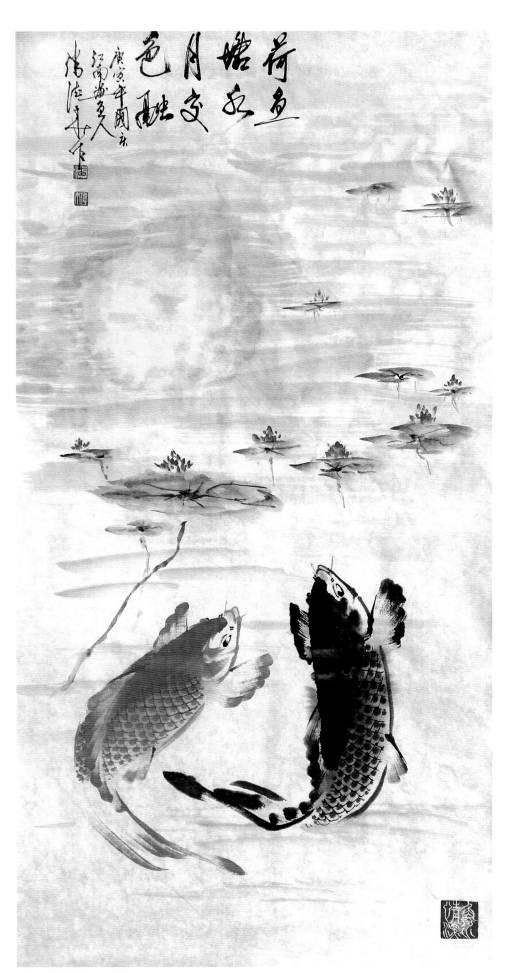

潘德来《荷塘月色》｜纸本水墨｜50cm×100cm

田宇

现就职于北京军区联勤部从事美术创作，高级美术师。

中国东方书画研究院副院长。

田宇，字旸泽，1961年生于河北唐山市，毕业于北京电影学院图片摄影专业，1990年至1993年在北京画院研修班研修美术创作及理论。在绘画道路上先后得到冯广溥、王文芳、杨德树等先生的指导，做人作画均受益匪浅。作品多次参加国内外画展并获奖，在历届部队系统美术展览中曾获一、二、三等奖及优秀奖多次。现致力于北京周边的山水写生及创作。

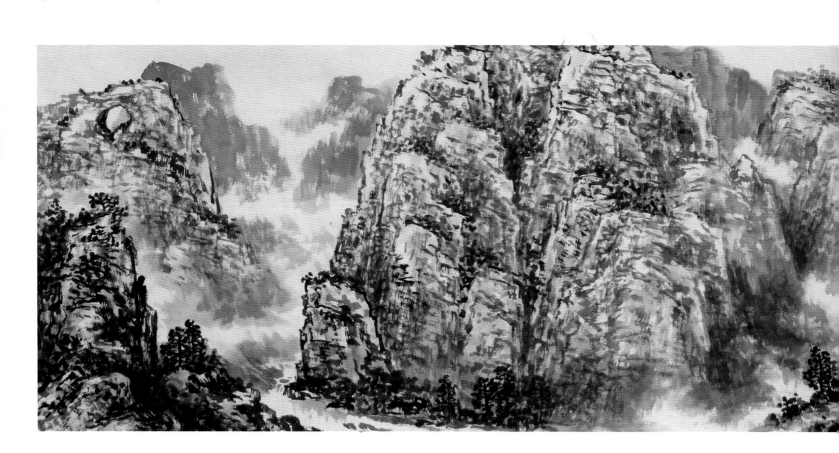

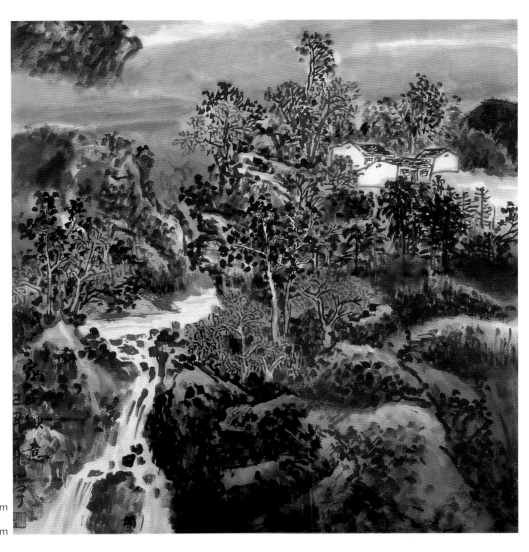

田宇《家山秋意》 | 纸本水墨 | 68cm×68cm

田宇《花塔写生》 | 纸本水墨 | 52cm×230cm

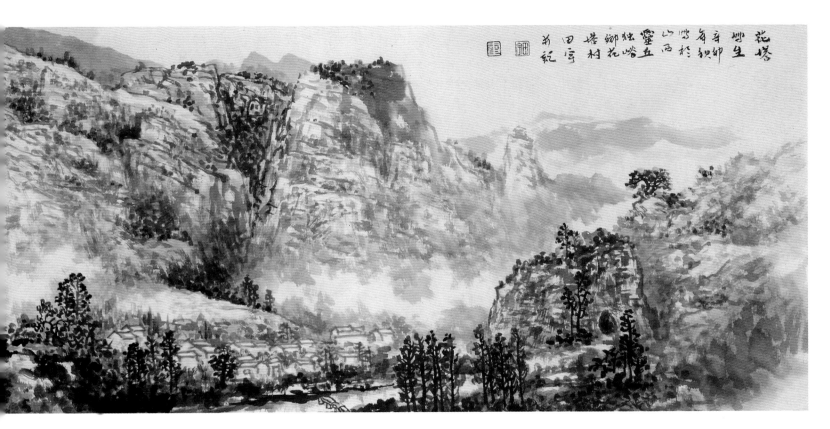

汪梦白

原名汪勇，1967年生于安徽绩溪。别号冷斋、雪樵、青罗山撨等。室号闲鹤书屋、听雪斋。现为安徽省美协会员、黄山黄宾虹研究会会员、新安画派研究院画家、绩溪县美协秘书长。

受家庭环境影响，弱冠就笃好绘画艺术，尤其对元四家、明四家、清四王之画风更是心摩手追。后师从回大陆定居的台湾国立艺专的教授谭雪影先生，为其入室关门弟子，溥儒先生再传门生，及至近年，则对新安画派巨擘黄宾虹先生的的笔墨情趣情有独钟，于荒率浑厚之中直抒胸臆，力求本真。

2008年，国画作品《皖南金秋》获"首届安徽省农民画·画农民书画大展"优秀奖。

2009年，国画《铭记》入选"第三届安徽美术大展"。

同时，有多件作品被黄山市美术馆、湖州九天阁艺术馆等数家机构收藏。

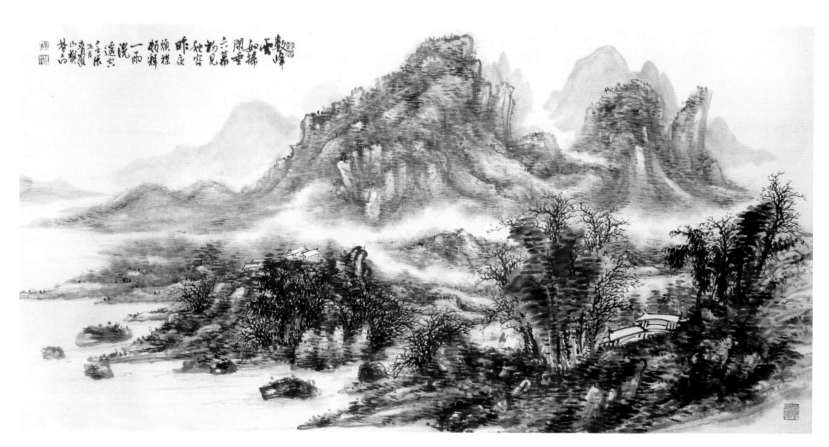

汪梦白《霜林幽思》｜纸本水墨｜68cm × 136cm

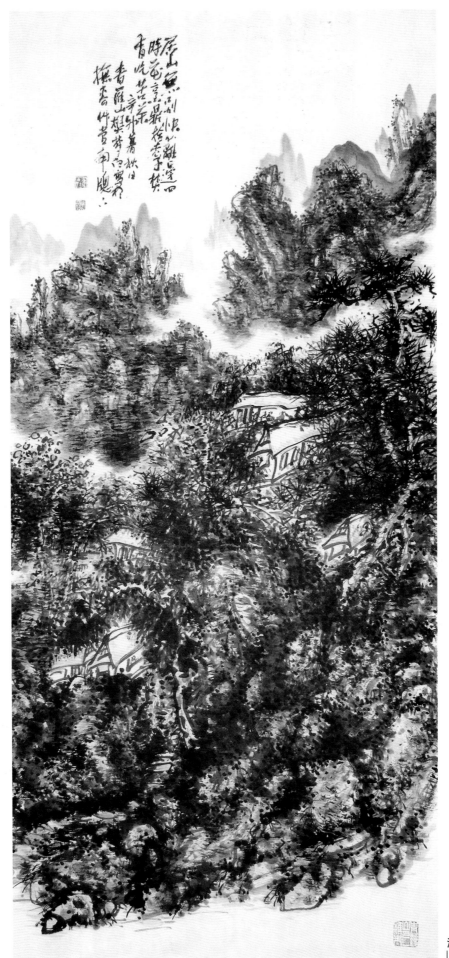

汪梦白《山居论古图》
| 纸本水墨 | 195cm × 96cm

墨金，原名张传军，生于1963年。毕业于山东工艺美院。结业于中国美协山水、花鸟高研班。国家一级美术师。现为中国文联、文化部、外交部、所属国家友好画院画师。北京艺术传媒艺术名家创作院资深美术师。中国美术家协会山东分会会员，中国国画家协会理事，中外国际文化交流促进会理事。

墨金擅长中国山水画创作，有良好的艺术造诣、艺术修养及扎实的基本功。其作品具有"凝重华滋、苍润幽深、气韵生动、大气磅礴"的艺术风格；曾多次参加省、市及全国美展并数次荣获金、银、铜奖；被编入各种画集和辞书。曾在《人民日报》、《中国书画报》、《神州诗书画报》、《中国画研究》、《东方之子》、《21世纪人才报》、《今日信息报》、《财富时报》、《香港中国画报》、《亚太时报》、《中国艺术博览》。《中华瀚墨名家作品博览》、《中国书画作品收藏宝典》、《中国当代书画名家精品集》、《中华传世书画鉴赏》、《财经文摘》等几十家报刊杂志上发表作品、作专题介绍。近年来，诸多作品在北京、天津、山东、山西、沈阳、广东、深圳、俄罗斯、美国、日本、加拿大等地展出。《畅神山水》等24幅作品被国家出版总署选入"首届中国国际封面文化博览会美术、书法作品展"，在深圳会展中心展出并荣获组委会特别大奖；《湖山幽静》在中国美术家、书法家作品大展中，被评为一等奖；《疑是银河落九天》荣获人民日报全国艺术名家 金奖；《万壑松风》获中华当代书画作品博览一等奖；《沂蒙清幽处》获中华艺术华表奖金奖；《峡江春潮》获当代中国书画家与收藏家北京交流展银奖；《飞瀑泉》在中华传世书画鉴赏中被评为传世金奖；《幽居深山》获中国美协、中国书协、中国奥林匹克运动会全国书画大展三等奖；《松壑清溪图》在文化部文化艺术人才中心第二届华威杯全国书画大展中获二等奖。多幅作品被国家领导人、中外机构、故宫博物院等文化单位和友好人士收藏，被评为"和谐中国·2007年度德艺双馨优秀艺术家"。出版有：《中国当代艺术家画库——张墨石画集》、《中国书画百杰——张传军国画作品选》、《墨金画集》、《中国书画世纪经典·当代美术家全集——墨金国画卷》等。

墨金

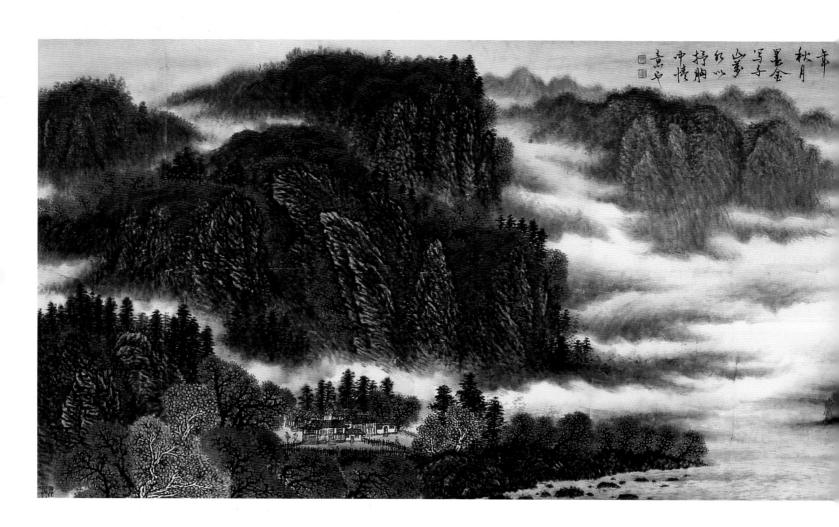

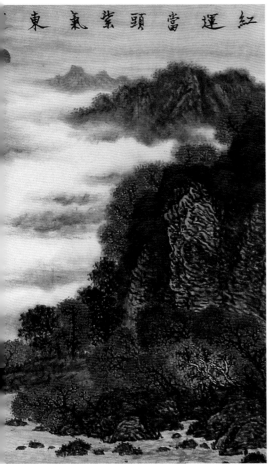

墨金《红运当头》│纸本水墨│235cm×96cm

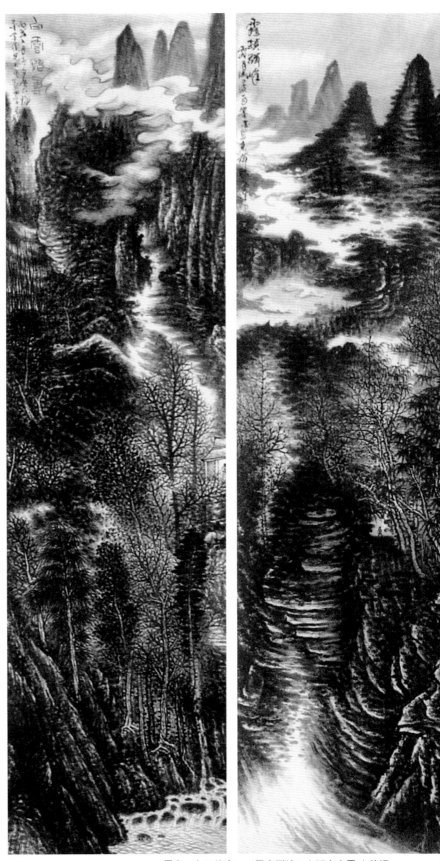

墨金《白云怡意》《雾索群峰》│纸本水墨│单幅180cm×48cm

李金诚

1963年生，山东潍坊人，自幼酷爱书法与绘画，毕业于天津美术学院雕塑系，擅长雕塑，作品入选各种美展、雕塑艺术展并获奖，作品被韩、日、新加坡等国人士收藏。现就读于中国国家画院范扬工作室。为中国美术家协会会员，山东雕塑家协会会员。

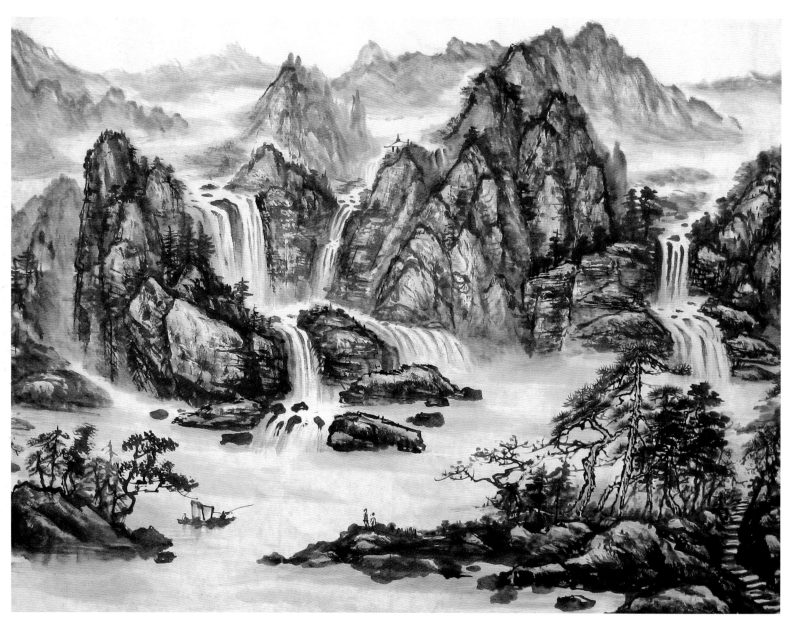

李金诚 《高山流水》｜ 纸本水墨 ｜ 68cm × 78cm

蔡东海

出生于广东省连州市。祖籍佛山市人。毕业于韶关教育学院美术系。佛山市张槎中学美术高级教师。师从著名画家韩浪先生学习中国山水画。作品多次参加全国及各省市展览。作品发表在全国多个报刊杂志。其中中国画作品《隔溪林色乡情浓》发表在《美术大观》中国核心期刊，中国画作品《南国绿园乡情在》发表在《美术报》。"2012年全国教师美术书法作品竞赛活动"选送其中国画作品《云壑松阴青溪长》获全国二等奖。

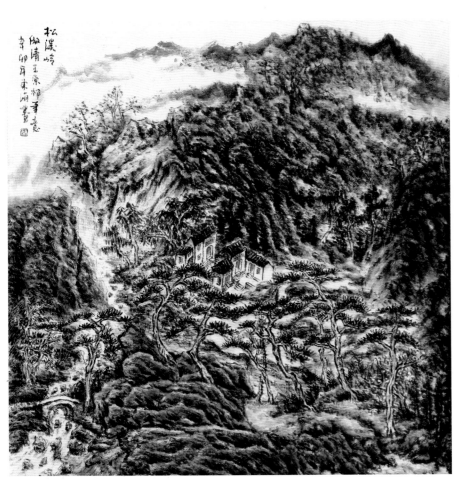

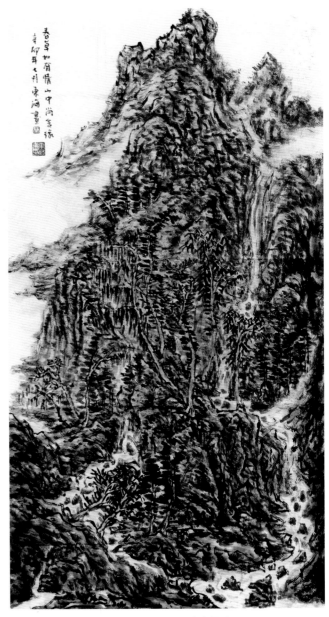

蔡东海《松溪岭》 | 纸本水墨 |68cm×68cm 2011　　　蔡东海《春草如有情山中尚含绿》 | 纸本水墨 |136cm×68cm 2011

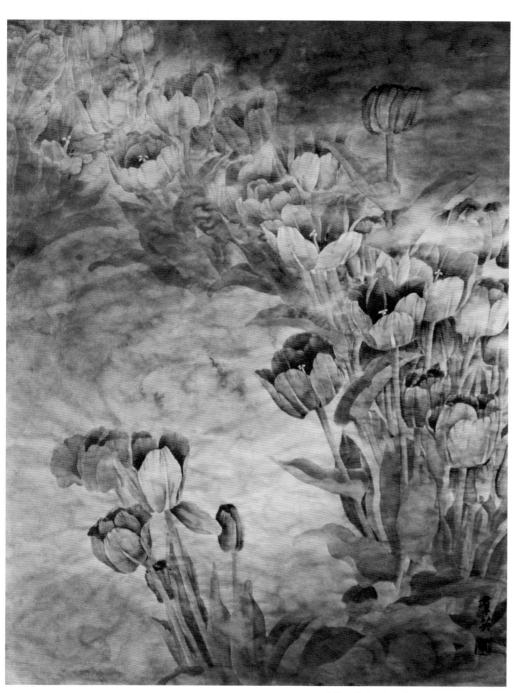

王群英 《盛放》 | 纸本水墨 | 60cm × 70cm

王群英

1963年生，中信国安静赏轩画廊经理。
北京工笔重彩画会会员，泰国曼谷画院名誉副院长。

先后师从中国美协会员刘西古先生、中国工艺美术书画研究会理事万一先生、北京画院创作室主任王庆生先生、中央美术学院金鸿钧教授等研习工笔花鸟。
1991年在北京市中国字画鉴赏培训班学习。
2009年在清华大学美术学院全国美术理论研究与书画创作研修班学习，毕业于中央美术学院蒋采萍中国重彩画工作室。
2010在北京书法高级研修班学习。

展览：
1988年作品入选参加第十一届亚运会书画义卖活动。
1998年作品《牡丹之香》入选中国百名女画家作品集。
2009年作品《莲花》参加泰国皇太后大学孔子学院举办的"盛世中国六十周年书画展"。

李晓伟

西安人，1985年生人，自幼痴迷绘画，一直从事书画临摹、写生与研究工作，自2011年起进入创作期，师从书画家熊敏鹤老师，深受美术史论家华夏老师的亲切指导。

现为中国当代美协会员山东省理事，山东唯美影视艺术总监。

曾获"江西省第二届体育美展"二等奖、"首届中日美韩青年美展"金奖，曾参加"上饶书画精品展"、"孝文化节名家邀请展"等展览。作品多流通于北京、上海等地的拍卖场。

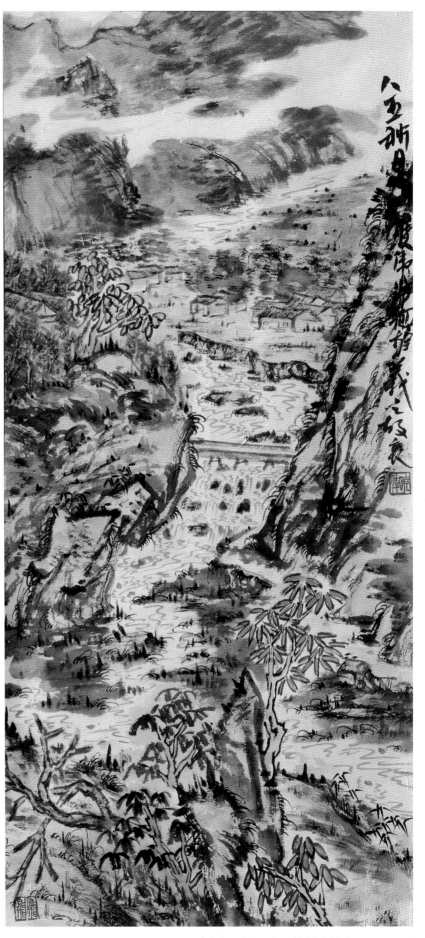

李晓伟《水流云在》│纸本水墨│78cm × 38cm

吉林省公主岭人。毕业于东北师范大学美术系本科。中国美术家协会会员，中国徐悲鸿画院油画院院长，中国美术院常务副院长、秘书长兼油画艺委会主任，中国长白山画院名誉院长，中国民族艺术家协会副会长，中国人民艺术家协会理事，东北师大美术学院客座教授，中国艺术研究会会员，《中国名家风采》杂志执行主编，中原书画院特聘画家，台湾凡·高艺术中心签约画家，恒基集团艺术顾问，北京王功学艺术馆企业法人兼艺术总监。

参展：
第七届全国美展、香港中国艺术大展、第八届全国美展、中国油画大展、第三届中国油画展、文化部美术作品展、新加坡"中国绘画艺术展"、纪念世界反法西斯战争胜利六十周年国际美术作品展、中国优秀青年画家作品展、赴欧洲考察并在巴黎参加巴黎中国文化艺术交流展、纪念徐悲鸿诞辰115周年国际书画作品展、关东画派国画油画作品展。

撰文：《从湾龙村走向艺术殿堂》、《情愫与怀想——我的画外之音》。

评论家评论：
1、《向往与追忆——王功学的油画》徐恩存，《中国美术》杂志主编，中国著名美术评论家。
2、《传承创新、胸臆独抒——品读王功学油画作品感言》、《用色彩描绘心的世界——再论当代著名油画家王功学的艺术指向》张本平，《中原书画报》主编，中原书画院院长，美术评论家。
3、《坚守写实油画阵地、坚持民族审美观念》金锐，艺术评论家。

出版：《美术家王功学》、《中国当代油画家——王功学专辑》、《中国实力派油画精品丛书——王功学专辑》、《中国油画名家——王功学专辑》、《王功学作品集》、《当代画家——王功学作品选》名家精品系列明信片。

采访：北京电视台3频道王功学专题片，山东电视台《收藏天下》频道"大家名家"栏目王功学专题片。

王功学

王功学《草原上的风》｜布面油画 ｜120cm×170cm

王功学《沃雪》| 布面油画 |120cm × 120cm

朱燕

旅法画家，1968年生于辽宁海城，自幼酷爱
美术，少年时期已多次获得省市青少年绘画大
奖。1988年考入沈阳鲁迅美术学院，1993年本
科毕业，同年任鞍山安舒装饰材料有限公司设计
师，后任教于鞍山师范学院艺术系。
2001年赴法留学并开始旅法艺术创作，
2006年获法国尼斯大学（Université de
Nice Sophia Antipolis）艺术传媒硕士学位
(Master en Sciences de l'Information et de la
Communication)，并正式旅居法国。
作品多次参加法国绘画大奖赛并获奖，多幅作品
被国际友人收藏。分别展于法国、摩纳哥、意大
利、日本及中国。

艺术年表
1988年：考入沈阳鲁迅美术学院。
1993年：毕业于鲁迅美术学院，并于安舒装饰
材料有限公司任设计师。
1996年：调往鞍山师范学院美术系任教。
2001年：赴法留学，并开始旅法艺术活动，为
联合国教科文组织摩纳哥艺术家国立协会会员
(Membre Comité National Monégasque de
l'Association Internationle des Arts Plastiques
de L'UNESCO)，尼斯鹰艺术家协会会员
(Membre Association d'art plastiques d'Aigle
de Nice)。
2002年12月：作品《海滩》入选摩纳哥国际沙龙展(Le Salon 2002 Exposition des artistes du comite national Salon monegasque de L'A.
I.A.P. U.N.E.S.C.O)。
2003年12月：作品《冲撞》入选摩纳哥国际沙龙展(Le Salon 2003 Exposition des artistes du comite national Salon monegasque de L'A.
I.A.P. U.N.E.S.C.O)。
同年：在摩纳哥与比利时Henri Dethier画家举办双人展。
2003年5月：在法国南部Eze village应市政府邀请和其他两位画家举办三人展 (Exposition de peintures REGARDS CROISES)。
2004年11月：作品《中国结》获第十六届法国尼斯鹰国际造型艺术展金奖，及大众奖第一名(Prix d'or peinture et Grand prix special du
public au 16 éme Grand prix international d'arts plastique NICE)。
同年：作品随获奖艺术家巡展于地中海各大沿海城市。
2005年11月：参加法国尼斯鹰国际造型艺术展邀请展(Invite d'honneur, Grand prix international d'arts plastiques NICE)。
2005年2月：系列作品《小街》入选传统尼斯人画展，并获省政府杯奖(Coupe du Conseil général des Alpes-Maritimes ,Comité des
traditions Niçoises)。

朱燕《大冲撞》| 布面油画 | 146cm×97cm 2005

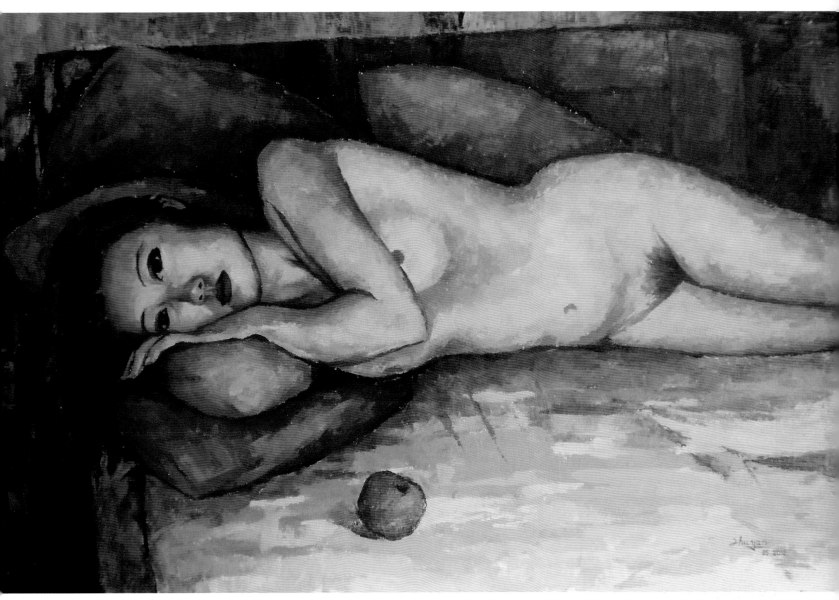

朱燕《爱娃的苹果》| 布面油画 | 97cm×146cm 2012

2005年12月：于法国格拉斯城（Grasse）举办个人画展。
2005年12月：水彩作品《喇嘛》参加法日国际网络画展获金奖。
2006年 2月：作品《海港一角》参加尼斯人传统艺术展获荣誉奖 (diplôme d'honneur, Comité des Traditions Niçoises)。
2007年2月：作品《船》参加尼斯人传统艺术展获银奖 (Prix d'argent，Comité des Traditions Niçoises)。
2008年8月：第二十一届吉莱特莫哈尼博士杯比赛中获第一名 (Prémier prix Peinture, Grand Prix Dr René Morani, Gilette)。
2008年10月：法国 Beausoleil 双人展。
2008年7月：意大利 Rocchetta Nervina群展。
2009年2月：摩纳哥蒙特卡罗 Monte-Carlo 群展。
2009年9月：法国吉莱特 Gilette 与雕塑家洛朗·保玖先生 l'artiste sculpteur Laurent Bosio 双人展。
2009年：为法国吉莱特 Gilette 市长 莫哈尼先生 Mr Pierre-Guy Morani 画肖像。
2010年：作品《牡丹》被摩纳哥外交部长 米歇尔·侯易先生 Ministre Michel Roger 收藏。
2010年9月：法国吉莱特 Gilette 与画家莫斯凯迪先生Mr Moschetti 双人展。
2011年12月16日：获法国功勋与奉献精神协会(Association mérite et dévouement français) 颁发的艺术领域有所成绩的银质勋章
(Médaille d'Argent)。
2011年12月：作品《田野一角》获第二十三届法国尼斯鹰国际造型艺术展组委会金奖(Prix d'or peinture au 23éme Grand prix international
d'arts plastique NICE)。

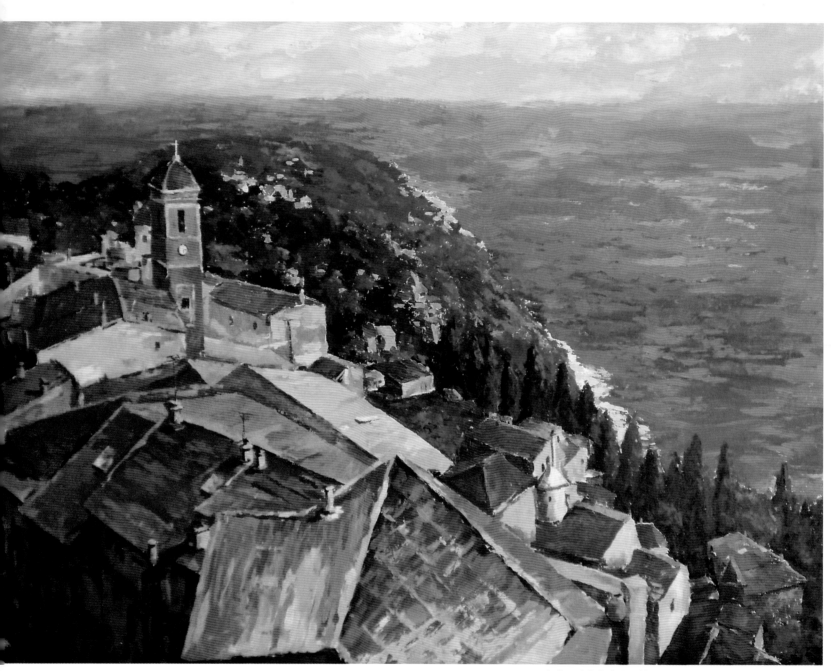

朱燕《地中海边的小村》 | 布面丙烯 | 97cm×130cm 2012

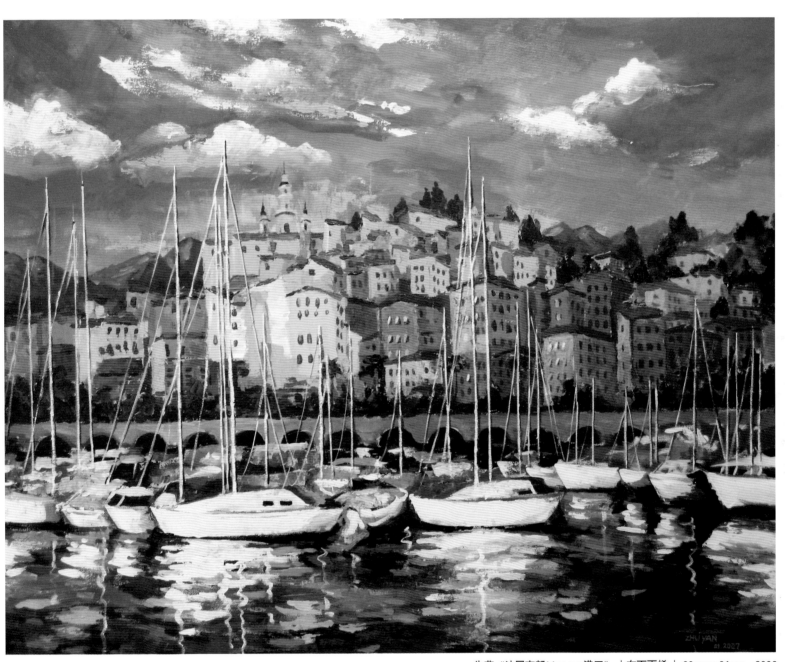

朱燕《法国南部Menton港口》 ｜布面丙烯 ｜ 60cm×81cm 2006

中国美术研究院副研究员，中国艺术研究院美术学硕士。

2011年于中国艺术研究院获硕士学位。

2007年毕业于中央美术学院油画系研究生课程班。

2004年毕业于中央美术学院油画系本科。

2000年考入中央美院学习油画专业，师从著名画家苏高礼、张义波老师，美院求扎实的造型基本功，因此在专业方面一直勤于探索，技艺上日求精进，精神上不断锤炼，至2004年本科毕业打下了扎实的油画写生基础。在学习过程中参加学院展览多次获奖，2002年中央美院陈列馆举办风景写生展，作品《风景组画》被留校收藏；2004年油画系本科生毕业展，毕业创作《坝上人家》获优秀奖并留校收藏。

2005年就读于中央美院油画系研究生课程班，至2007年毕业。这两年学习其间一直在创作语言上不断探索，师从画家李延洲、丁一林、忻东旺、刘小东老师，在油画表现语言、创作各个方面都得到了很大提升。毕业创作《山之恋》获2007年中央美院"学院之光"创作优秀奖。

2009年考上中国艺术研究院美术学硕士，在中国艺术研究院的学习使我的油画创作日趋成熟完善，除自己导师之外接触到了油画院写实画派的朝戈、陈丹青等诸位老师，他们对我的教学指导和帮助使我受益匪浅，毕业创作和论文很顺利地通过且取得了不错的成绩。

肖宝云

主要作品展览：

2011年作品《青鸟》入选"美国费吉尼亚州美术探索绘画展"(美国美术探索研究院主办)。

2011年作品《坝上人家系列》入选2011年"首届和美西藏全国美术作品大赛"(中国美术家协会主办)。

2010年作品《老屋》参加"世界华人艺术大赛"获银奖(世界华人美术家协会主办)。

2010年作品《小溪》获"中国艺术研究院写生展"优秀奖并留校收藏(中国艺术研究院主办)。

2009年作品《田园酒神》入选"2009意大利佛罗伦萨双年展"(意大利双年展组委会主办)。

2009年作品《午后小院》入选"建国60周年上海大东方当代油画展"获优秀奖(中国美术家协会主办)。

2007年作品《山之恋》入选中央美院"学院之光"优秀作品展同年参加嘉德展拍。

2004年作品《坝上人家》获中央美院创作优秀奖并留校收藏(中央美术学院主办)。

2002年作品《草原的风》获中央美院写生展优秀奖并留校收藏(中央美术学院主办)。

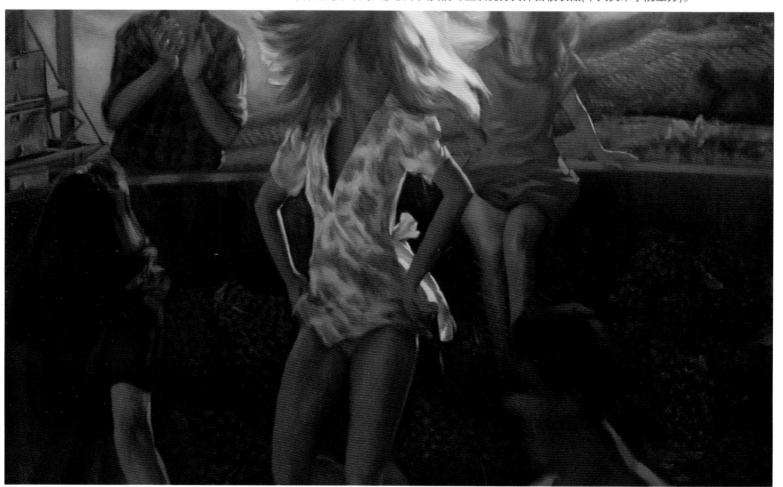

肖宝云《田园酒神》| 布面油画 | 180cm × 120cm 2009

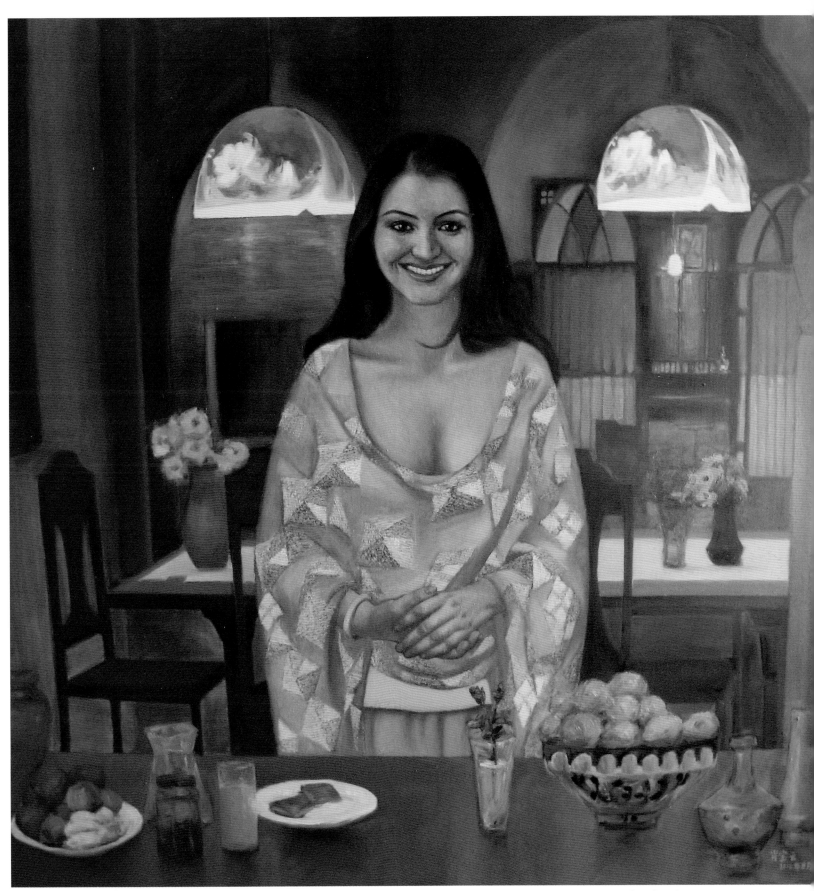

肖宝云 《新疆姑娘》| 布面油画 | 120cm × 120cm 2010

陈士斌

1957年出生于安徽，现居大连。
现为大连艺术学院教授、视觉传达艺术系主任。
1982年 毕业于阜阳师范学院艺术系美术专业，获文学学士学位。
1990－1991年 进修于中央美术学院油画系。
2004－2005年 中国艺术研究院研究生院油画创作访问学者。

出版及发表：
2012年 主编《闽越行——大连油画家赴厦门·武夷山写生纪事》。
2009年 出版《陈士斌画集》。
近年来作品或专辑刊于《中国油画》杂志、《中国当代绘画交流》、《美术关注——中国油画名家》、《美术档案——解读意象》、《辽宁省美术家协会50周年优秀作品集》、《中国写生作品选集》、《美术大观》等众多专业书刊。

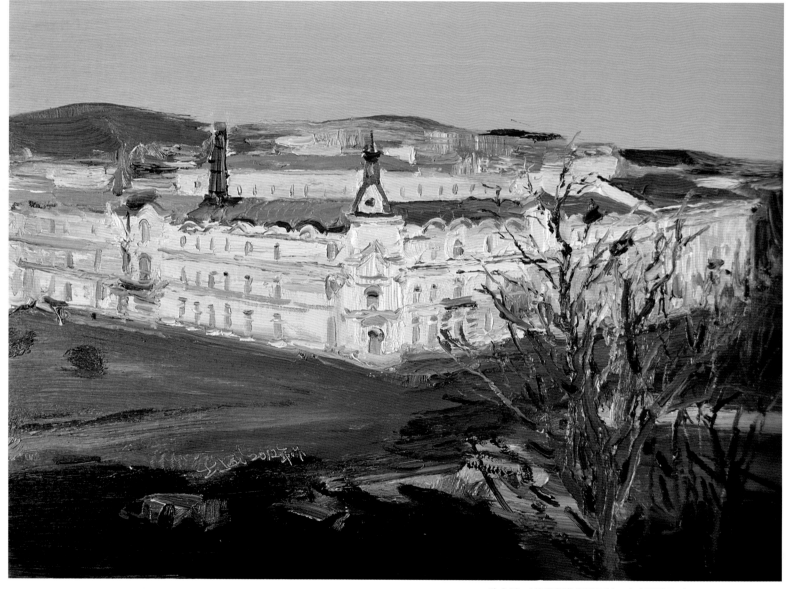

陈士斌 《旅顺师范学堂旧址》｜布面油画 ｜50cm×70cm 2012

个展及参展
2012年 "香港首届国际华人油画写生大展"
2011年 "化境长城外——吾土吾民油画邀请展"
2011年 "大连名家四人油画展"
2010年 "关东新生代（哈尔滨、长春、沈阳、大连四城市）美术作品展"
2009年 "第五届大连油画展"
2009年 "大连和风——陈士斌油画展"
2008年 "雅昌网友宁波艺术展"
2007年 "为了告别的纪念——陈士斌红星渔村写生展"
2006年 "陈士斌意象风景画展"
2006年 北京国际画廊博览会
2005年 "北京国际艺术营工作室开放展"；"江南意象——陈士斌、杨九云画展"；"中国艺术研究院研究生院05届毕业展"；"联合国世界和平艺术展"；"首届中国宋庄文化艺术节"；"第七届大连艺术博览会"；"南京国际艺术博览会"；"庆祝辽宁美协60周年美术展"并获奖。
2004年 举办"江南意象——陈士斌油画小品展"。
2003年 "辽宁中小幅美术精品展"
2001—2003年 应邀赴韩参加"韩·中画家友好交流展"。
2000年 举办"陈士斌个人画展"。
2001年 "韩·中·日人体艺术公开展"、"亚细亚美术公募大展"并获奖。
2001年 "中日韩画家友好交流展"
1991—1993年 多幅作品参加"海峡两岸新生代油画大展"（台北）、"中国今古艺术精品展"（新加坡）、"中国北方油画大展"（香港）。
1990年 作品油画《炊烟》、《栅栏藏女》分别入选"北京春、秋季油画展"。

近年来，多幅作品被美国、法国、日本、韩国、新加坡、澳大利亚以及中国台湾、香港地区收藏家、收藏机构收藏。

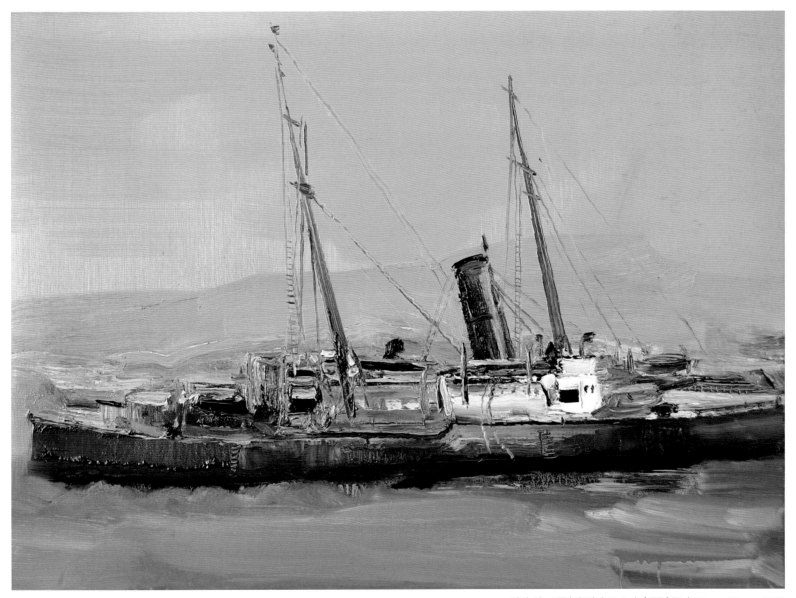

陈士斌 《甲午舰魂之二》 | 布面油画 | 50cm×70cm 2012

郑华杰

1969年出生，山东美术家协会会员，淄博油画研究会副秘书长。

主要参展：
2007年油画《风景》参加"山东省第四届写生作品展"。
2008年油画《山秋》参加"山东省第十三届新人新作展"。
2009年油画《艺术家肖像》参加"庆祝中华人民共和国成立六十周年——山东省美术作品展览"获优秀奖。
2009年油画《山寨》参加"第四届山东·仁川国际美术交流展"。
2011年漫画《硕果累累》入选中国美术家协会举办的首届"漫画民生"作品展。

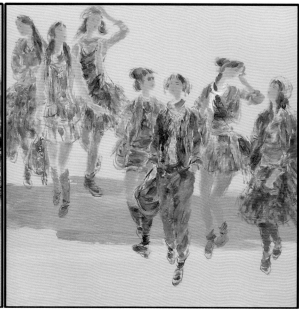
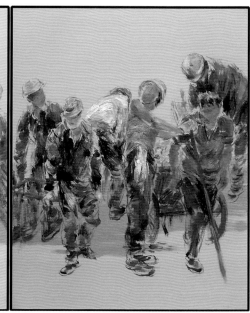

郑华杰《城市风景系列之城市风景线》｜布面油画｜80cm × 100cm/100cm × 100cm/80cm × 100cm

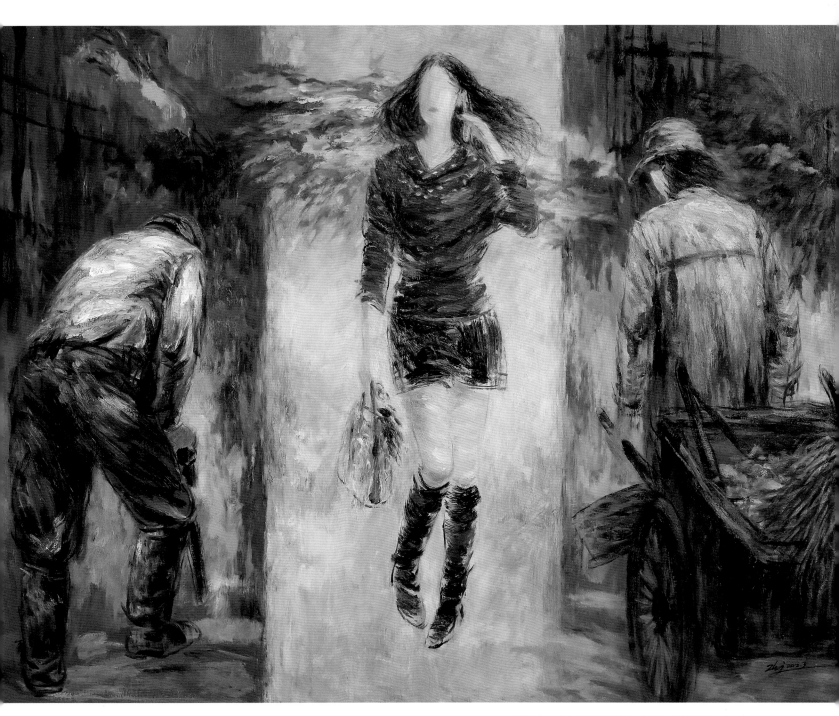

郑华杰《城市风景系列之三人行》 | 布面油画 | 180cm × 135cm

冯大康

1971年生于四川剑阁。2006年四川美术学院油画系研究生毕业获硕士学位。现在连云港市淮海工学院工作和创作。

个展
2009年4月"映射——冯大康09新作展"
（上海艺术景）
2007年11月"家园——冯大康作品展"
（上海艺术景）
2007年4月"冯大康个展"（上海艺术景）
2006年12月"冯大康油画作品展"（北京艺术景）

群展
2010年"人造丛林"（上海艺术景）
2009年"中国新锐画家大奖优秀作品回顾展"
（上海多伦现代美术馆）
2008年"科隆国际艺术博览会"（德国科隆）
"创造力即美德"（上海艺术景）
"艺术狂热——中国当代新锐艺术展"（上海艺术景）
2007年 "中国新艺术"（美国佛罗里达迈阿密
Reed Savage 画廊）
"中国艺术到纽约"（美国纽约艺术景）
"中国艺术画廊博览会"（上海）
"西南艺术家工作室邀请展"（上海城市雕塑艺术中心）
"科隆世界艺术博览会"（德国科隆）
"瑞士银行艺术柔情之夜当代艺术展"（上海春季艺术沙龙）

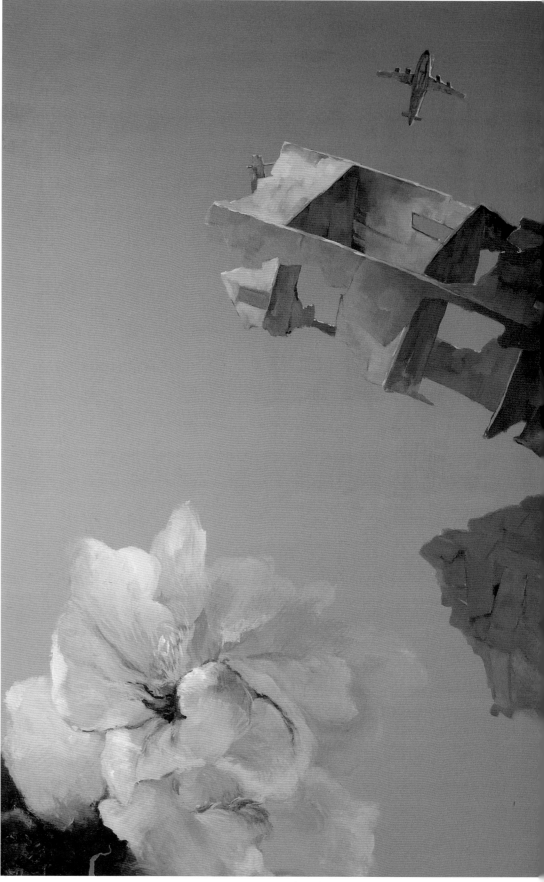

冯大康 《花烂漫》之二｜布面丙烯 ｜ 100cm × 150cm 201

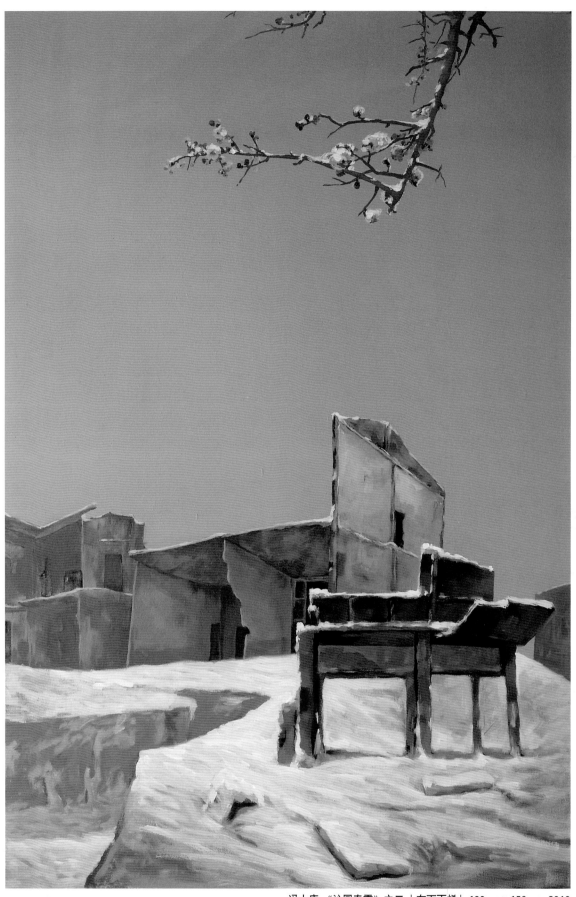

冯大康 《沁园春雪》之二 │布面丙烯│ 100cm×150cm 2010

冯杰
1993–1997　　中央美术学院附中
1997–2001　　中央美术学院壁画系，学士
2001–2004　　中央美术学院壁画系，硕士
2004至今　　 中央美术学院继续教育学院，绘画教研室主任

参加展览及获奖经历
2000年　《为了纪念4.15日的沙尘暴》获诺基亚想象力乐园亚太区艺术大赛中国区金奖　韩国首尔
2004年　研究生毕业创作《记忆碎片》获中央美术学院优秀毕业作品奖，北京
2004年　研究生毕业创作《记忆碎片》获王嘉廉奖学金二等奖，北京
2004年　《记忆碎片》之《2003 12 xx》入选"第十届全国美展"（广州美术馆收藏），广州
2006年　《记忆碎片》入选"2006今日中国美术大展"（中国美术馆），北京
2006年　《仁山智水》入选"中国当代油画名家作品邀请展"，北京
2007年　《记忆碎片》《仁山智水》个展，韩国首尔
2007年　《记忆碎片》《仁山智水》个展，美国纽约
2008年　冯杰许慧媛油画作品展，北京
2008年　《仁山智水——留影》参加"2007中国当代艺术文献展"，北京
2008年　《对质》参加"冯杰 谢宏生 作品联展"，北京
2008年　《"篱笆墙外"之二》参加"中国–丹麦艺术家纸上作品展"，丹麦
2008年　"08年日本顶级画廊艺术博览会"，日本东京
2008年　"ART BEIJING 当代艺术博览会"，北京
2008年　"黑桥艺术区年轻艺术家新作展"，北京
2008年　"中国当代油画大展及学术研讨会"，韩国首尔
2009年　"成都双年展"，成都
2009年　"中国当代青年艺术博览会"，北京
2010年　"不确定的可能性——青年作品展"，北京
2010年　"2010中国金陵百家画展"，南京
2011年　"守望者——语言转换与意义生产"（广东林风眠文化艺术中心），广州
2011年　"回望中国——纪念辛亥革命100周年综合美术作品展"，中国

许慧媛
1993–1997　　中央美术学院附中
1997–2001　　中央美术学院国画系
2010–2011　　中央美术学院壁画系综合绘画研究生课程班

参加展览及获奖经历
2008年　冯杰 许慧媛油画作品展，北京
2008年　《"篱笆墙外"之二》"中国——丹麦艺术家纸上作品展"，丹麦
2008年　"年轻艺术家新作展"，北京
2009年　"北京第八届新人新作展"，北京
2011年　"守望者——语言转换与意义产生"（林风眠艺术中心），广州

冯杰 / 许慧媛

冯杰/许慧媛《云山——2》｜布面高温玻璃釉彩｜ 100cm × 100cm × 3

冯杰/许慧媛 《镜心——8》｜布面高温玻璃釉彩｜ 100cm × 100cm

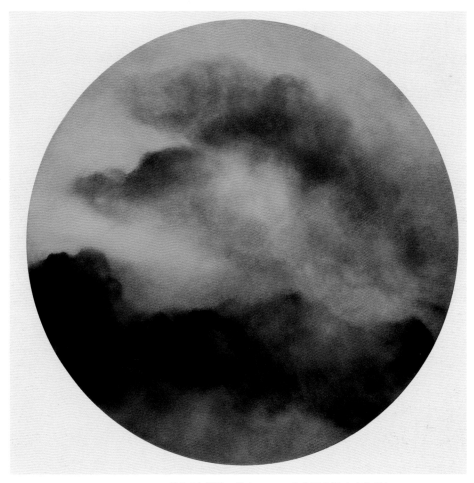

冯杰/许慧媛 《镜心——6》｜布面高温玻璃釉彩｜ 100cm × 100cm

张雁枫

职业画家
1973年生于辽宁，毕业于中央美术学院，现定居北京。
中国包装协会设计师协会全国委员，ICOGRADA国际平面设计协会成员，CCII首都企业形象研究会全权会员，艺术在场艺术家联合会常务理事，北京哥舒·风设计顾问公司艺术总监。
作品涉猎油画、雕塑、设计等不同领域。

艺术年表
1997年《早晨的阳光》油画 参加辽宁"1997年香港回归画展"获二等奖。
1998年《暮海》油画 参加辽宁"第八届界群星奖画展"。
2007年 应邀参加"北京文化创意产业博览会"。
2008－2010年第六届、第七届"中国之星"设计艺术大奖获最佳设计奖。
2011年荣获"中国设计30年先锋人物奖"。
2011年参加"意境·中国"当代油画／国画邀请展。
作品入编《中国设计年鉴》第六卷至第八卷、《中国设计30年》、《中国实力设计机构》、《中国设计师专集》、《原创力设计年鉴》等，并受到《商务周刊》等媒体采访。

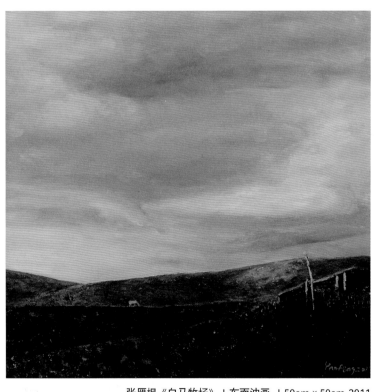

张雁枫《白马牧场》 | 布面油画 | 50cm×50cm 2011

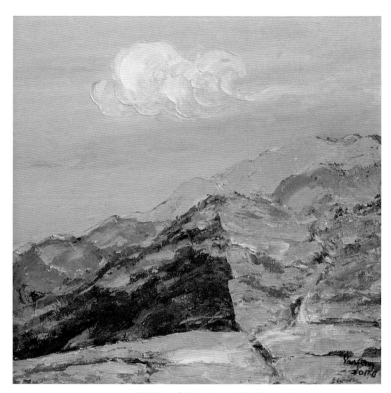

张雁枫《出岫之云》 | 布面油画 | 50cm×50cm 2011

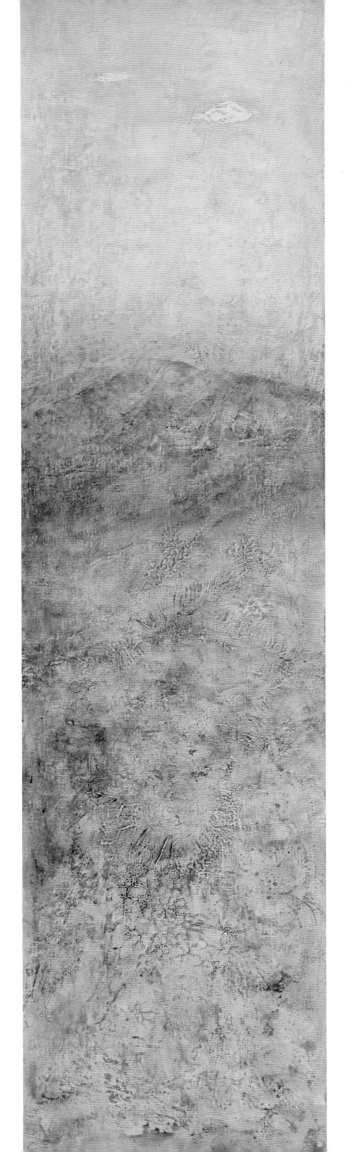

张雁枫《明镜非台》｜布面丹培拉｜50cm×160cm 2012

华悠然

毕业于中央美术学院。
2006年参加"中国第一次当代艺术运动展"，
中国北京798艺术区当代艺术中心。
2005年参加"新中国展"，美国纽约Pablo's
Birthday画廊。
2004年参加"当代绘画艺术展"，意大利博洛
尼亚文化艺术基金会。
2003年参加"超越界限"展，中国上海沪申
画廊。
"第三届中国油画展"，中国美术馆。

艺术感言：
一群不甘平庸的年轻人用绘画来诠释艺术的生
命，希望用动人的画面让人们理解艺术，理解
生活，让更多的人爱上艺术。他们是伟大的艺
术家，他们的梦想潜藏在他们的灵魂中，他们
透过怀疑的薄雾和纱幕，洞穿未来时间的墙
垣。五彩的画笔、斑驳的画室、悠然的心情，
都是他们用来织造神奇挂毯的织梭。他们是绘
画艺术帝国的创始人，他们为之奋战的一切比
皇冠更加宝贵，比宝座更加高不可攀。这片精
神国土的墙垣上绘着艺术家灵魂中的幻影。

《X时间体》｜综合材料｜120cm×160cm 2011

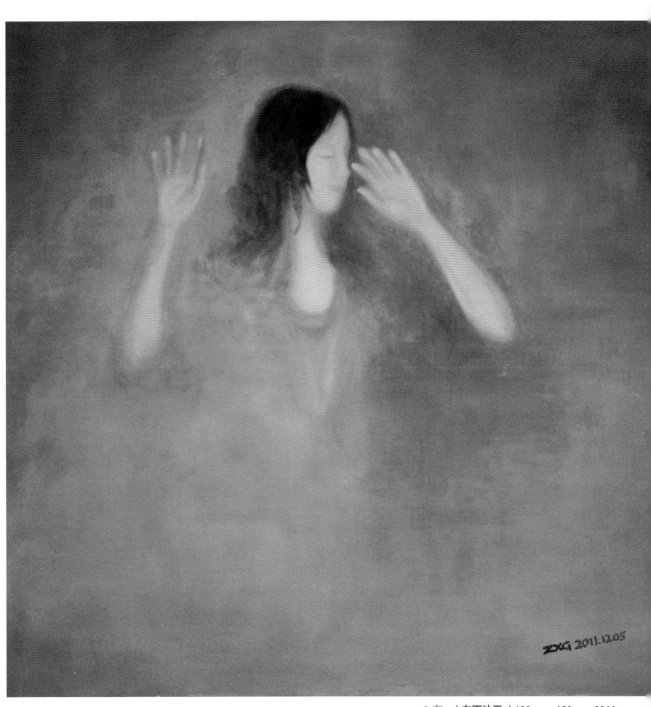

《言》 ｜布面油画 ｜120cm×120cm 2011

方志勇

2010年毕业于中央美术学院综合绘画专业。
现就读于中央美术学院国画材料工作室，攻读硕士学位。
作品《白色梦境》曾获毕业优秀作品奖并留校。
作品《白桦林》入选"天津市青年美术作品展"。
作品《春秋》系列参加武汉"穿行者——当代青年艺术家公共艺术推介展"
作品《烟花》入选"意境·中国"第一届美术作品展并获优秀作品奖。
作品《烽烟》入选"重庆美术双年展"。
作品《1911》入选"辛亥革命100周年综合美术作品展"并获优秀作品奖。
作品《木华》入选"辛亥革命100周年综合美术作品展"赴日本展出。

方志勇《暖-Ⅰ/Ⅱ/Ⅲ》｜综合材料｜96cm×96cm×3 2012

鲍帅

青年画家，
致力于色粉画和油画，
毕业于中央美术学院。
现为艺术在场艺术家联合会理事。
2008年应邀"北京风韵系列展——古都新貌"
2009年参展"华彩北京美展"。
2011年入选"艺术家眼中的当代中国——中国
油画艺术展"。
2011年入选第一届"意境·中国"当代油画／
国画展。
作品被广泛收藏。

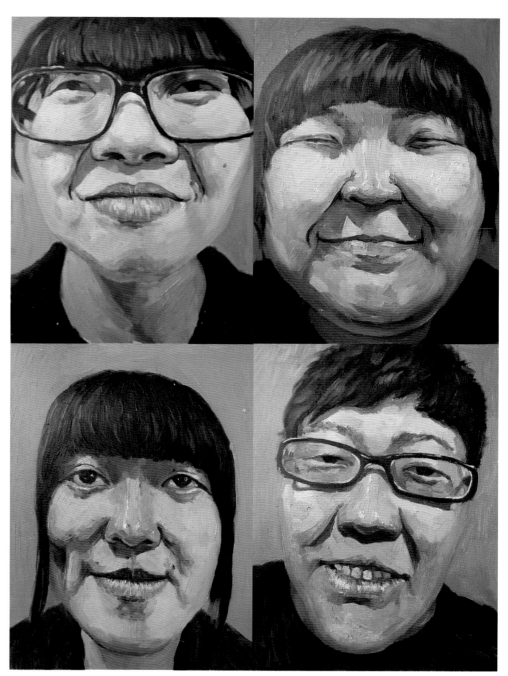

鲍帅《那些人》｜布面油画 ｜30cm × 40cm × 4

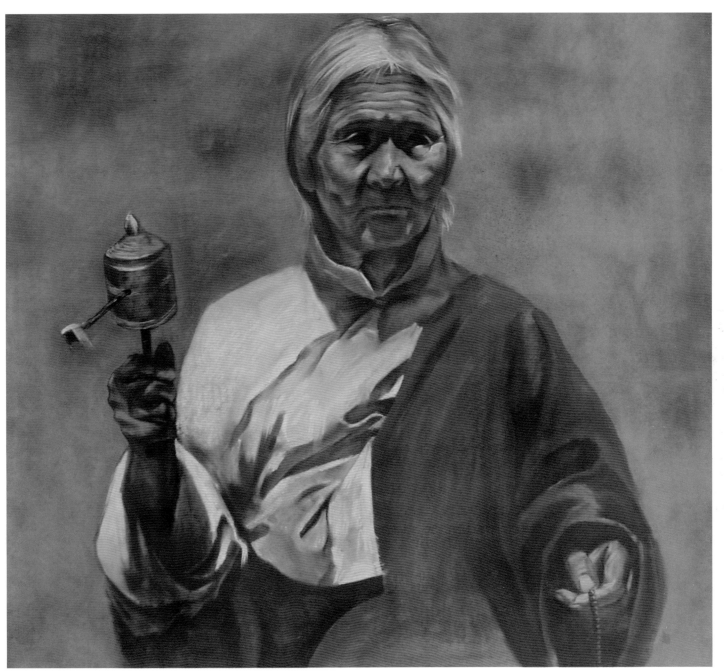

鲍帅《转经者》｜布面油画｜74cm×74cm

许国良

1961年生于湖南益阳。
1980年应征入伍。
1987年进修于鲁迅美术学院。
1990年毕业于中央美术学院中国画专业。
2003年参加"湖南省版画作品展"。
2004年受德国国家工商联邀请在北纬州参加"中国周艺术三人展"。
2005年"海上山画廊艺术邀请展"。
2006年参加太原"全国名家作品邀请展"。
2010年作品、传略入编《中国当代艺术年鉴》。
2011年策划并参加"益阳情画展"。
2011年10月在北京参加"墨之本位——上能艺术作品展"。
于湖南工商联主办书法大赛中获一等奖。
曾在《中国文化报》、《湖南日报》、《学习导报》等文化媒体发表作品。

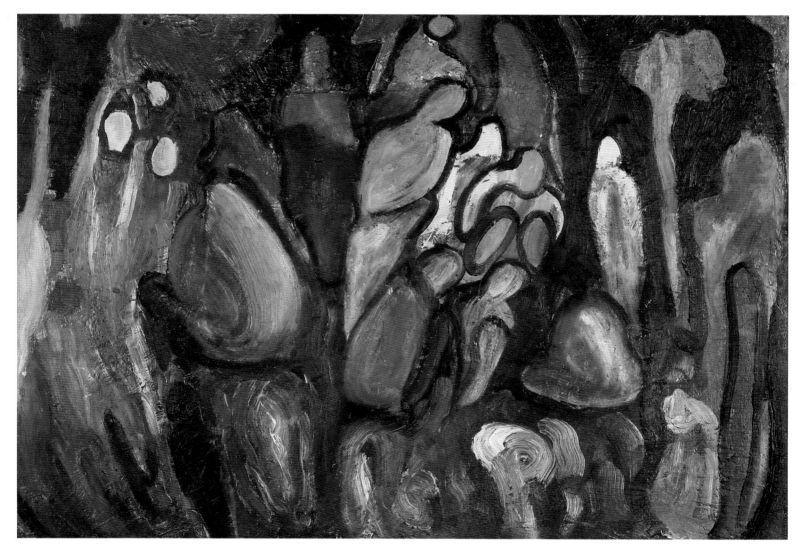

许国良《处境》｜布面油画｜49cm×85cm 2008

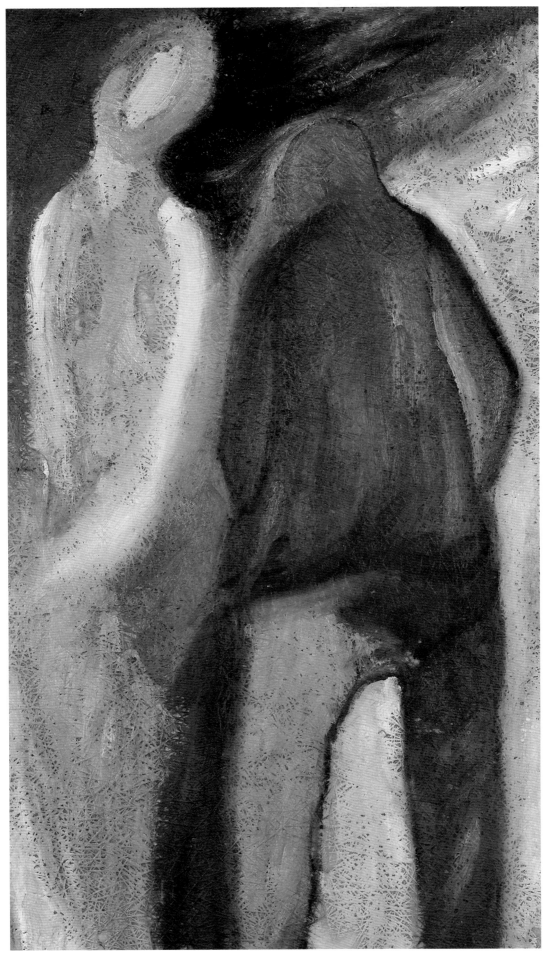

许国良 《无题-3》 | 布面油画 | 69cm × 46cm 2008

蒙海滨

1972年10月出生于广西南宁。
1997年毕业于广西艺术学院获得学士学位。
2007年攻读云南艺术学院油画研究生获得硕士学位。
现任广西南宁职业技术学院艺术工程学院美术教师。

联展
1999年9月作品《老屋》入选"广西50大庆作品展览"。
2003年举办"漓江系列风景画展"。
2005年油画作品入选"全国体育美展云南展区"。
2007年12月作品参加昆明"创库"TC/G诺地卡"蔓延的爱"艺术展。
2007年6月举办云南艺术学院首届硕士研究生"蒙海滨个人油画毕业作品展"。
2009年著有《蒙海滨油画作品选》。

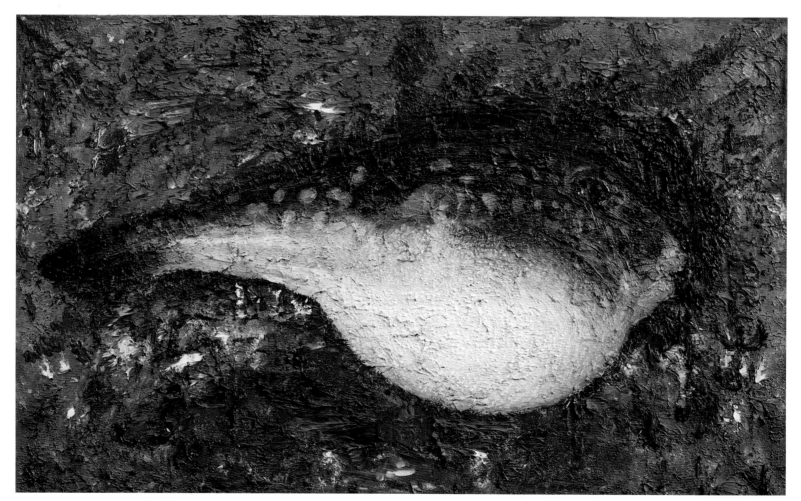

蒙海滨《无声的陨落一》│布面油画│120cm×80cm

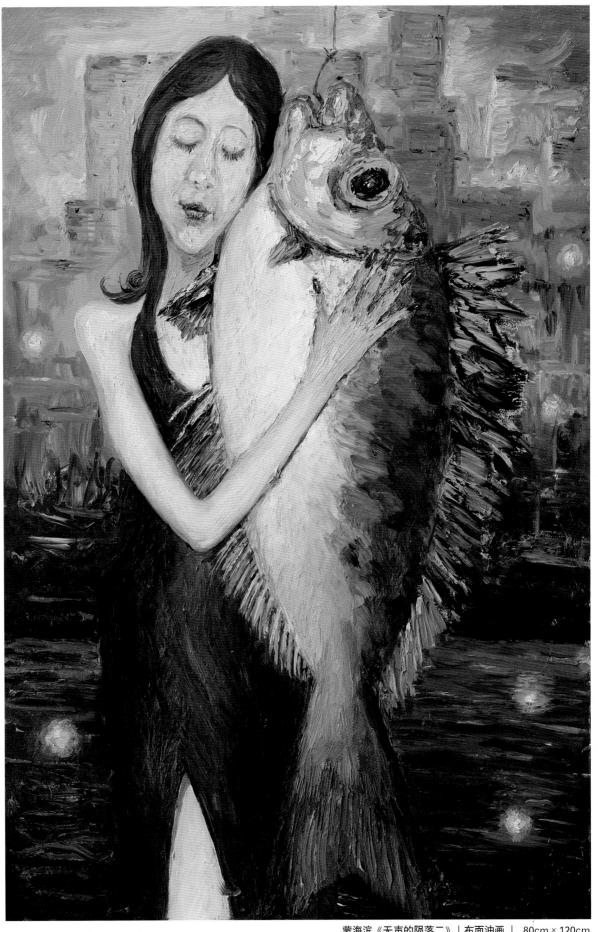

蒙海滨《无声的陨落二》｜布面油画｜ 80cm × 120cm

毛锏

毕业于中南大学装饰艺术设计专业 。
现任盛世长城国际广告有限公司广州分公司创意群总监。

艺术简历：
2011年5月，油画作品《风中的筝》、《捕捉童年》入选中国蓉城·首届全国青年美术家提名展；
2011年7月，加入中国美术研究院；
2011年12月，油画作品《风中的筝》参加中国美术家协会主办的首届"艺术凤凰"当代青年油画作品展；
2012年6月，《当代油画》专栏介绍绘画作品及艺术理论；

毛锏的油画不难看出具备相当的绘画功力，画面形式建立在生活之上又抽离出生活，附加了些许超现实主义式样的表现，技法上惯于运用写实手段再经过有意的设计构思来创造一种戏剧般的意境，最终通过对氛围的营造、细节的刻画来试图传达一种如梦境般的感觉。其作品整体仿佛有一种源自梦想与爱的心灵呼唤，使观者往往感受到一种来自原点的纯真与静谧。

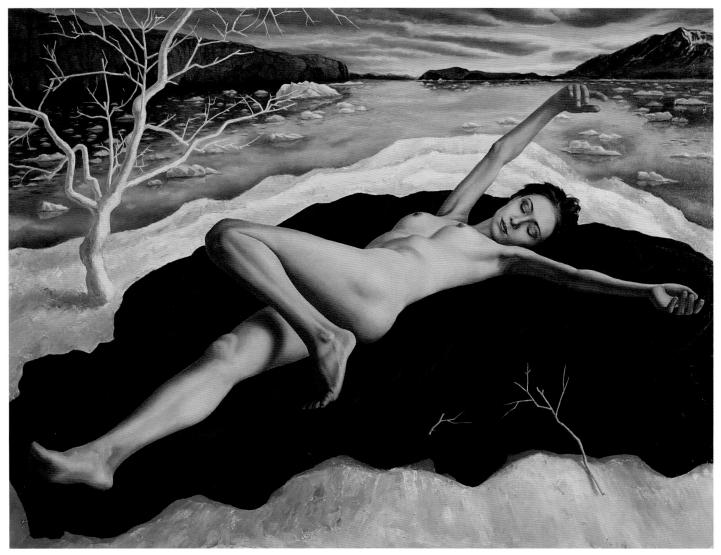

毛锏《冬的倦意》| 布面油画 | 147cm × 121cm

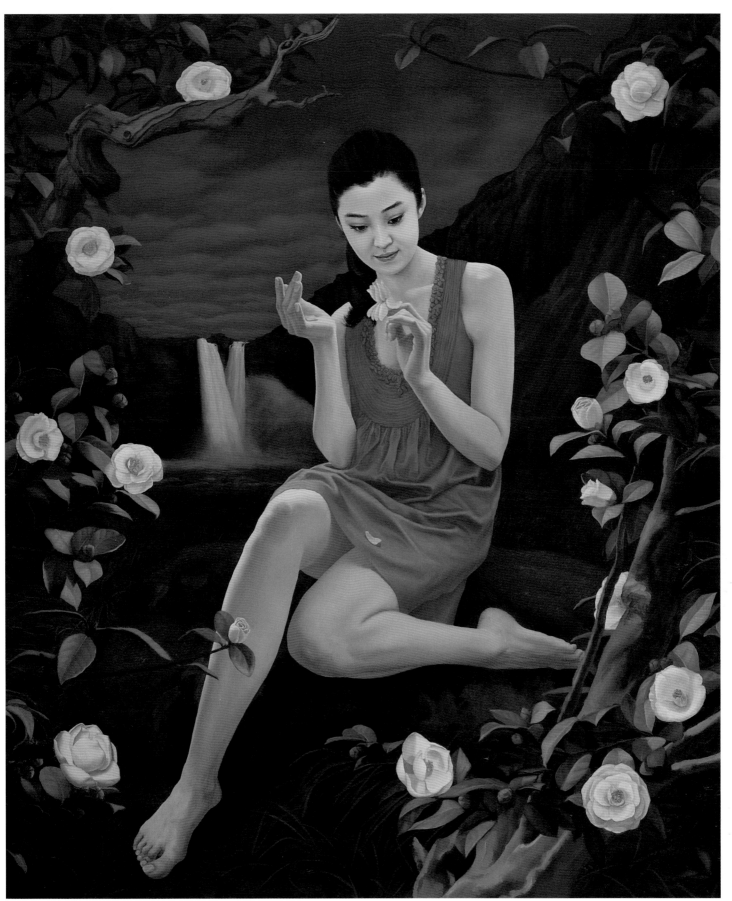

毛铜《询花少女》 | 布面油画 | 120cm × 100cm

胡宗祥

2010年毕业于南京艺术学院。
2007年参加第六届"吴韵汉风"油画展（江苏省美术馆）。
　　　参加"此容非此容"油画展（南京南艺美术馆）。
2008年参加"今天，昨天"油画交流展（南京南艺美术馆）。
2009年参加"青涩创想"当代艺术院校大学生提名展（北京今日美术馆）。
2010年毕业油画交流展（江苏省美术馆）。
2011年参加蓉城"全国青年美术家提名展"（四川成都蓉城美术馆）。
2011年参加"北京首届中国现代青年画展"。
　　　参加第五届"中国——东盟青年艺术品创作大赛"（广西博物馆）。
　　　参加"收藏家认购提名展"（广州美林美术馆）。
　　　参加"对话——南京当代艺术展"（南京长三角艺术珍藏馆）。
2012年《她们No.5》入选北京"经典与传承"中国油画双年展。
　　　《她们No.1》入选北京首届"三希堂杯"国际书画艺术大奖赛。
　　　参加"古彭2012青年艺术大展"（徐州古玩城展览馆）。
　　　参加第一届"不可思艺"南京青年当代艺术展（南京3V画廊）。

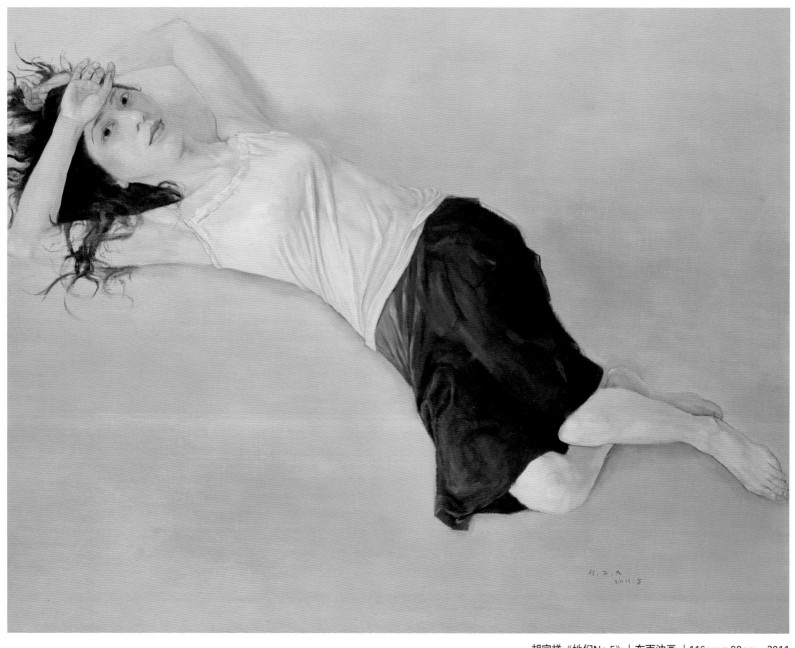

胡宗祥《她们No.5》｜布面油画｜116cm×90cm　2011

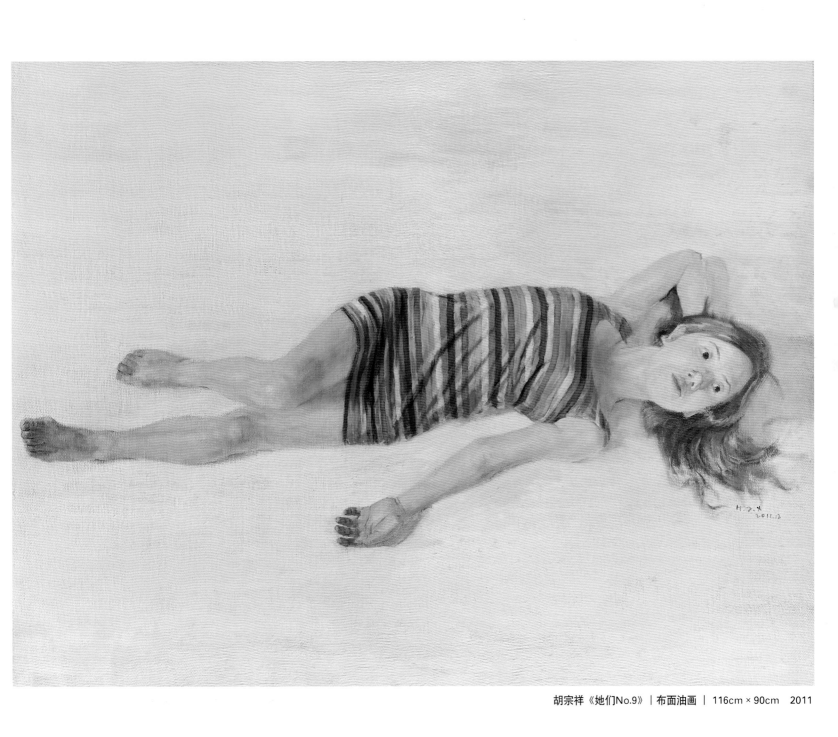

胡宗祥《她们No.9》 | 布面油画 | 116cm×90cm 2011

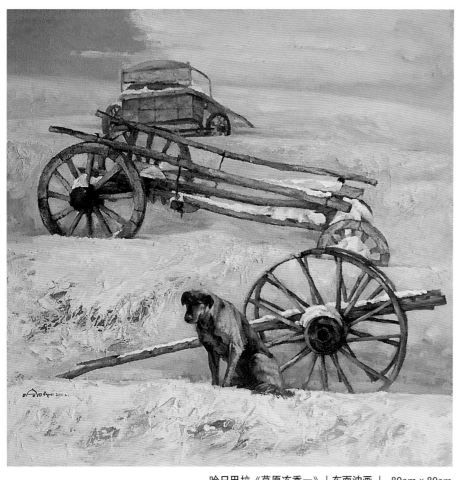

哈日巴拉《草原冻季一》｜布面油画 ｜ 80cm × 80cm

哈日巴拉

哈日巴拉，蒙古族，毕业于内蒙古大学艺术学院美术系。中国美术家协会会员，中国版画家协会会员，中国书籍装帧艺术协会会员，内蒙古少年儿童出版社编审。部分作品多次在全国、省级以及国外画展中参展并获奖，部分作品被有关机构和个人收藏。

哈日巴拉《草原冻季二》｜布面油画 ｜ 80cm × 80cm

蒋建民

蒋建民，男，1971年9月出生。安徽省濉溪县人，1994年毕业于阜阳师范学院美术系，本科学历。现任职于安徽省濉溪职教中心。淮北市美术家协会会员，中国美术研究院会员。

联展

1999年9月，淮北市"庆国庆——迎澳门回归"书画展中，《乡村》获三等奖。

2004年9月，淮北市"庆祝第二十个教师节书画展"中，油画《三月》获二等奖。

2009年10月，"淮北市教育系统书画展"中，油画《大地——蚀》获一等奖。

2010年三月，"淮北市小幅美术作品展"中，油画《荷语——一》获二等奖。

2009年11月，"中国蓉城——国际双年展"征评展中，油画《秋荷》获提名奖。

2010年11月，油画《荷语——二》入编由中国美术研究院主编的《中国美术作品年鉴2001——2010》一书。

2011年5月，油画《山林秋色》、《远村之白杨树》两幅作品入展"中国蓉城2011全国青年美术家提名展"。

2012年5月，油画《大地·秋》、《山村·雪》入选第二届"《意境·中国》国画、油画艺术家作品展"。

蒋建民《山村·雪》┃布面油画 ┃ 50cm×40cm 2011

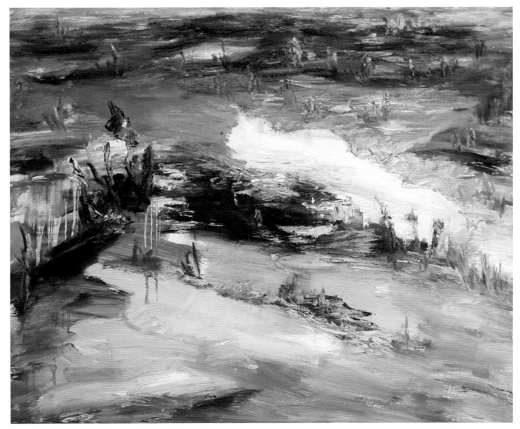

蒋建民《大地·秋》┃布面油画 ┃ 100cm×80cm 2011

齐求实

职业画家。

齐白石家族画家，曾孙辈。1961年生于北京，原籍湖南省湘潭县。十五岁开始随黄胄、潘洁滋等画家学习国画基础及素描。原就职于国内贸易部。

展览
1987年北京音乐厅画廊四人作品展。
1988年北京民族文化宫"全国首届中国风俗画大展"。
1991年北京九月画廊"同代人画展"。
1995年阿芒拿画廊（北京）"中国当代职业艺术家作品联展"。
1996年北京九月画廊个展"童年——我的天堂"。
1998-2001年第四、六、七届中国艺术博览会。
2004年洛阳咏春画廊个展"齐求实作品展"。
2007、2008宋庄艺术节。
2007-2009年"北京国际复活节画展"。

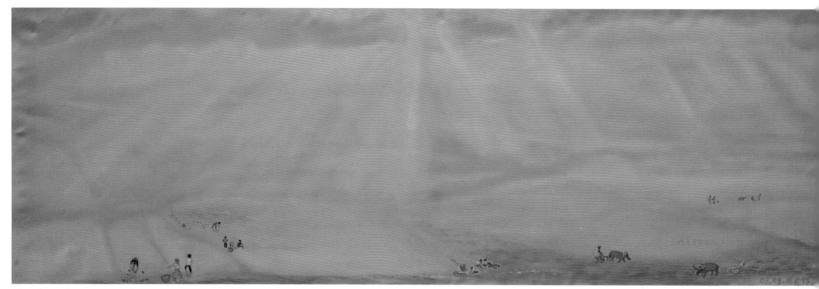

齐求实《春播图》｜布面油画 ｜ 50cm×150cm 2003

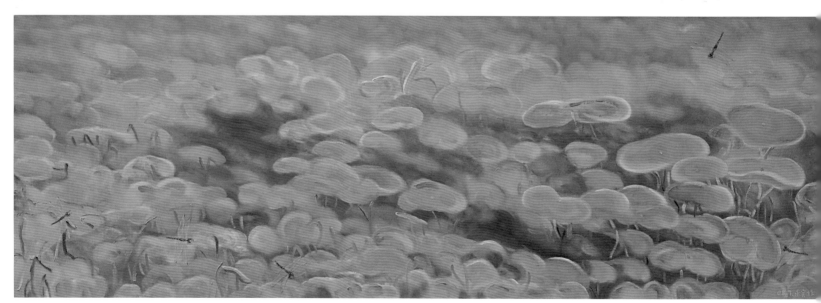

齐求实《音符系列二》｜布面油画 ｜ 50cm×150cm 2008

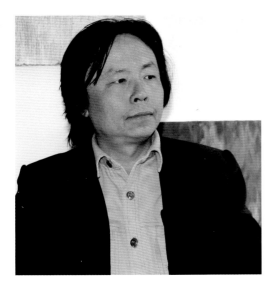

李拥军

1968年生于四川乐山市。四川巴蜀画派813原
创艺术会员，中国油画写生俱乐部成员。1994
年毕业于四川美术学院，现为自由职业艺术工
作者。作品被多家专业机构，美术馆及私人收
藏。

主要参展情况：
2012年油画作品《化雪》参加中国北京奥艺京
画廊"对画"当代艺术邀请展。
2012年作品《风行水上系例》入围中国成都
"首届中国当代美术文献奖"评选集。
2011年油画《自游二》入选中国上海"I CAN
PAY"艺术节作品展。
2010年油画作品入选中国成都《中国美术年鉴
2001–2010》。
2010年油画《潜水三》入选中国北京"十六届
亚运当代艺术展"。
2010年油画《潜水二》入选中国重庆"四川美
院70周年校庆作品展"。
2010年油画风景参加四川"乐山四人联展"。
2009年《肖像系列》参加中国"四川油画联盟
学术邀请展"。
2009年油画作品入选参加"中国上海国际艺术
博览会"。
2008年举办"乐山嘉州风景作品两人展"（四
川何石轩艺术中心）。

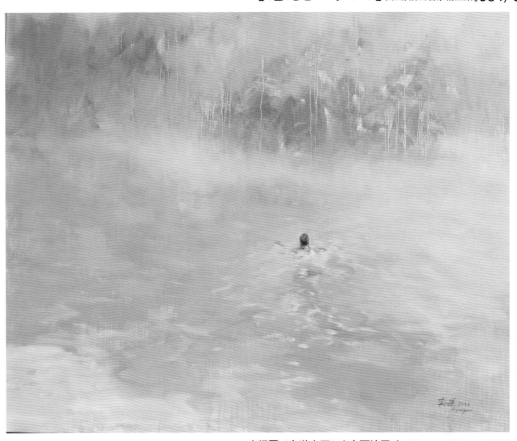

李拥军《自游之四》丨布面油画 丨 80cm×100cm 2011

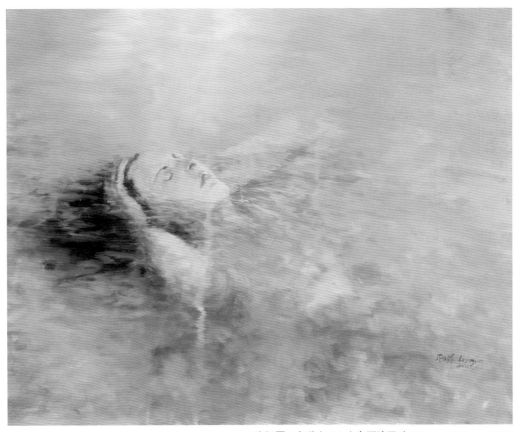

李拥军《自游之八》丨布面油画 丨 80cm×100cm 2011

王红梅

艺术学硕士　工学硕士　语言学硕士

九三学社成员
中国博物馆协会会员
中国文物学会会员
黑龙江省美术家协会会员
中华美学会会员

近期展览情况
"十一届全国美展"
"中国青年写实艺术大展"
"第六届新人新作展"
"纪念建党九十周年美术、书法、摄影艺术展"
"徐悲鸿油画艺术大奖赛"

王红梅　《丽日》|布面油画　|　160cm × 120cm　　2011

苏薇

2006年毕业于河北师范大学美术学院，获硕士学位，现任教于河北大学艺术学院。

2002年油画《考研的日子Ⅰ》、《考研的日子Ⅱ》入选"携手新世纪——河北省油画作品展"。
2004年油画《冷色街舞》入选"庆祝中华人民共和国成立55周年河北省美术作品展"。
2005年油画《对镜》系列，参加"河北省第四届女画家作品展"。
2005年油画《风景》参加"河北省首届小幅油画展"，获三等奖。
2006年油画《午后》系列，参加"河北省第五届女画家作品展"。
2006年油画《午后Ⅲ》参加"庆祝河北省第七次党代会召开美术作品展"。
2006年油画《午后Ⅴ》参加"精神与品格"中国当代写实油画研究展。
2007年油画《午后》参加"首届中国美术教师艺术作品年度奖"，获优秀奖。
2007年油画《镜中花》参加"保定、泰安书法美术联展"，获一等奖。
2011年油画《童年记忆》参加"艺术家眼中的当代中国——中国油画艺术展"。

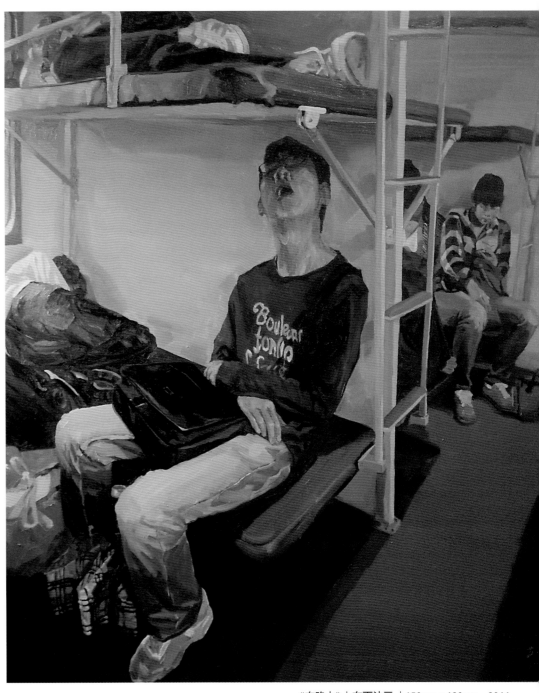

《在路上》| 布面油画 | 150cm×130cm 2011

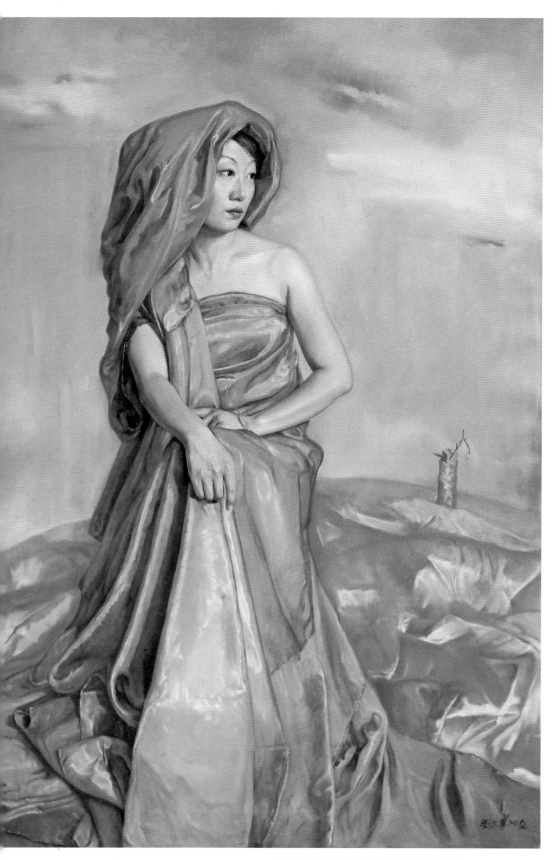

刘文军

1970年出生于湖南邵阳，中国艺术家协会理事，北京市美术家协会会员，北京油画学会会员。1995年毕业于湖南师范大学美术系，后进修于中央美术学院油画系。大学毕业后一直从事美术教育工作，先后任教于北京艺术设计学院、北京教育学院朝阳分院。教学之余，潜心绘画创作，先后7次举办个人或集体画展，作品多次入选国内外各类美展，并有多件作品入编大型优秀作品画册或被艺术机构收藏。

刘文军 《金苹果系列之二》｜布面油画 ｜ 100cm × 150cm

朱俊河

1978年出生于福建。毕业于清华大学美术学院绘画专业高研班，导师陈丹青、郑艺、云南省军区特聘画家。

2007年油画作品《盼》参加"奥林匹克星中华儿女书画大赛"，荣获油画银奖（金奖空缺）。2008年油画作品《吴真人炼丹》参加"第三届保生文化节"并选送到台湾展出。

2008年参加"上海艺术品博览会"油画得到收藏家和观众的好评并被收藏和定购。

2009油画作品获第三届"中华神韵杯"中国美术、书法大赛中青组银奖，并获"华人书画艺术家精英"称号。油画作品获"第七届全国师生优秀美术作品评选活动"园丁组铜奖。

2009年在"全国教师美术书法摄影竞赛"中油画作品《桥》荣获专业组一等奖。《盼系列二》入选"第三届印象中国全国青年美术与设计艺术双年展"。油画作品入选中国文化部主办《记念中国人民共和国成立60周年大型艺术文献》。

2010作品《陈丹青》、《瞳孔里的世界》等作品参加清华高研班师生作品展。

2010作品《陈丹青》入围"上海世博会中国美术作品展"，《瞳孔里的世界》参加"中国当代艺术年展"。

2011年参加"第三届亚洲艺术博览会"，作品被收藏。参加"2011全国青年美术家提名展"。

2011年12月8日油画作品《瞳孔里的世界》参加"法国卢浮宫国际艺术沙龙展"，获特别奖。

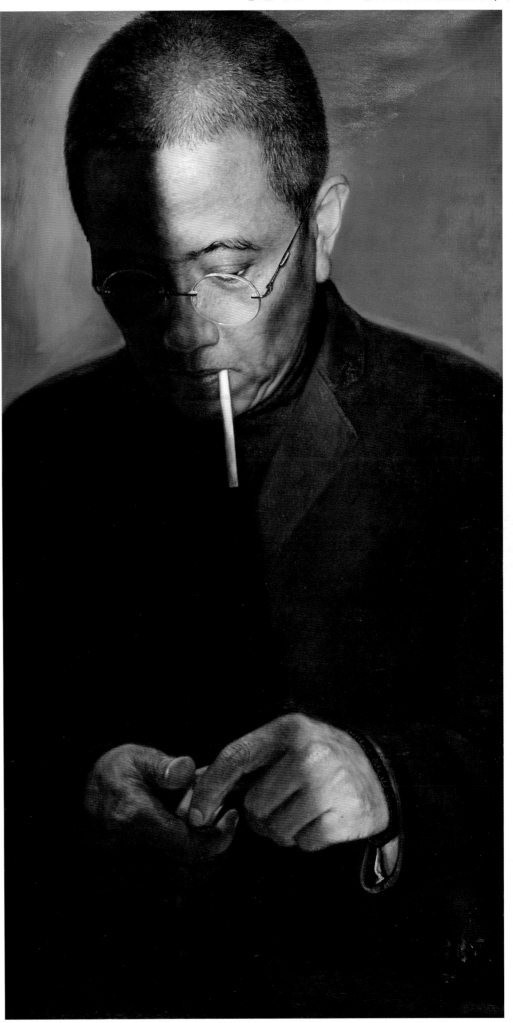

朱俊河《陈丹青》| 布面油画 | 76cm × 146cm

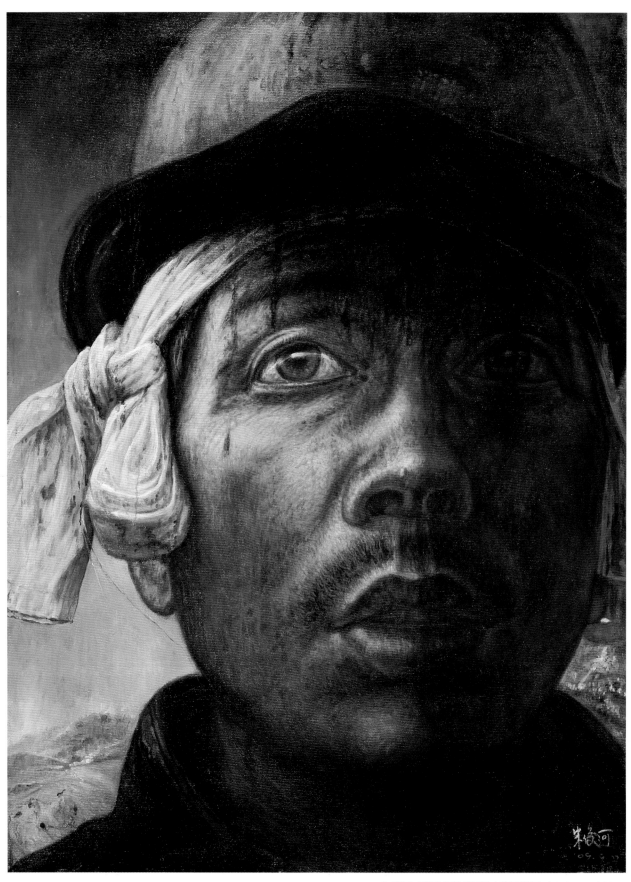

朱俊河《瞳孔里的世界》｜布面油画 ｜150cm×200cm

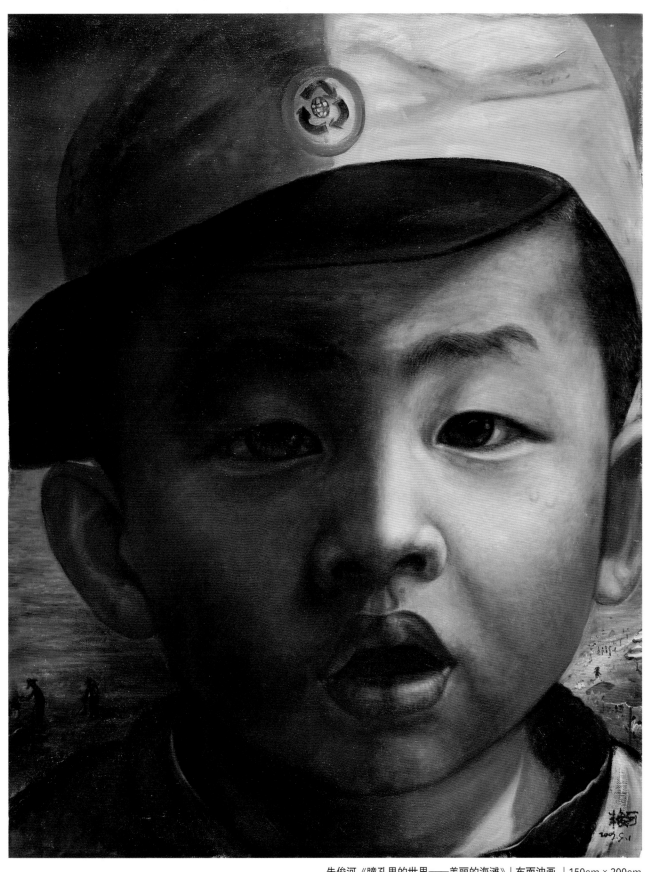

朱俊河《瞳孔里的世界——美丽的海滩》| 布面油画 | 150cm × 200cm

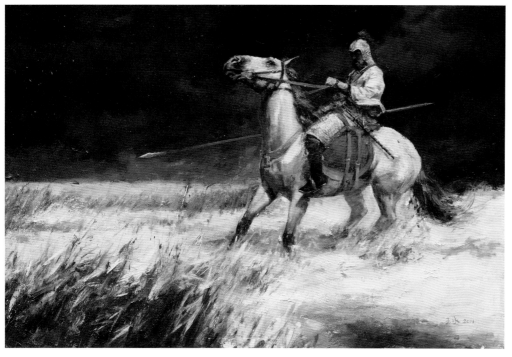

王永 《小商河》｜布面油画｜ 80cm × 120cm

王永

1979年6月出生于河南省遂平县。现居广州，职业画家，中国书画研究院艺术委员会委员。
2001年7月，毕业于清华大学美术学院艺术设计学系，学士学位。
2011年7月，毕业于广州美术学院油画系谢楚余工作室，硕士学位。

参展与获奖
2010年10月，受广州市荔湾区博物馆委托创作《十九路军淞沪抗战》大型油画。
2011年10月，油画《午后》获"第七届金鼎杯全国书法美术大赛"金奖（中国书画研究院）。
2012年2月，油画《十九路军》获"首届中国当代美术文献奖提名奖"（成都蓉城美术馆 中国美术研究院）。

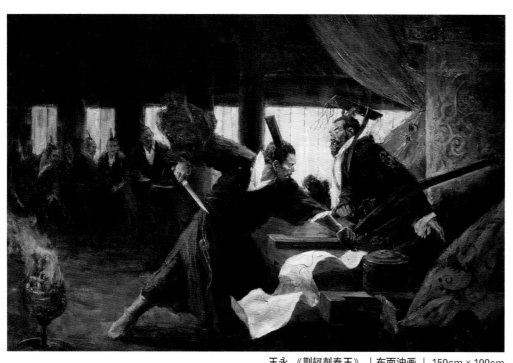

王永 《荆轲刺秦王》｜布面油画｜ 150cm × 100cm

刘彬

1988年生于湖南省益阳市
幼年接受浓厚的艺术熏陶
现就读于天津美术学院
常年从事油画及漆画的创作并多次参展获奖
多幅作品被私人及机构收藏

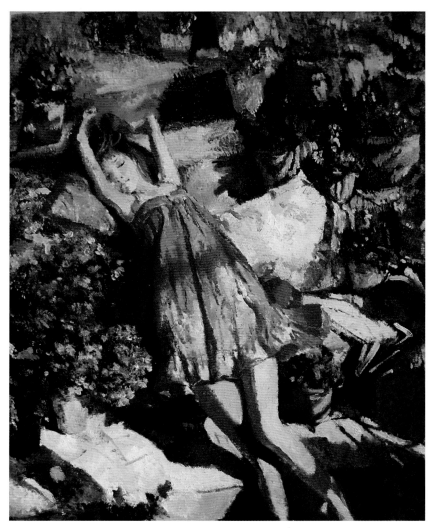

刘彬 《江西之情》｜布面油画｜60cm×40cm 2011

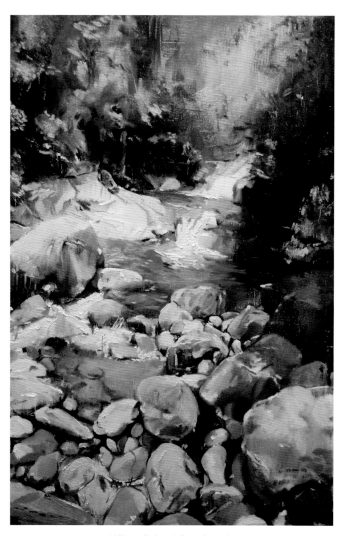

刘彬 《春色》｜布面油画｜60cm×50cm 2011

岳晓帅

1982年生，河北邯郸人。2006年毕业于河北师范大学美术学院，2010年结业于首都师范大学美术学院表现性油画高研班，现为首都师范大学美术学院表现性油画方向研究生。
2007年作品入选"北京国际双年展"提名资格展。
2009年作品入选"以心接物"在京学生作品展。
2011年作品参加"形形色色"首都师范大学表现性油画师生作品展、新学院精神提名展。
2012年作品入选"最绘画"青年油画作品展。

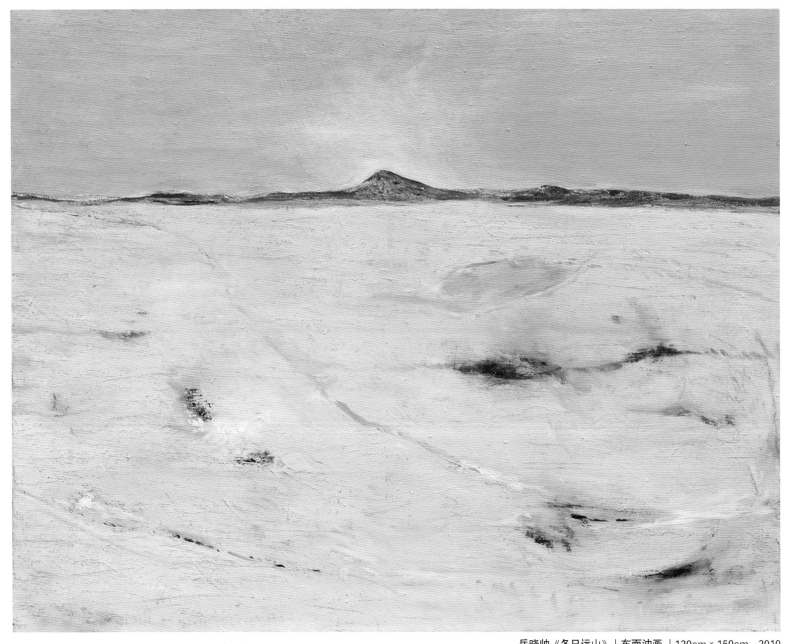

岳晓帅《冬日远山》| 布面油画 | 120cm × 150cm 2010

李方兴

职业画家
1977年生于浙江
1995年毕业于浙江工艺美术学校
1997年于中国美术学院深造
1998年至今从事独立艺术创作
目前生活和工作在上海

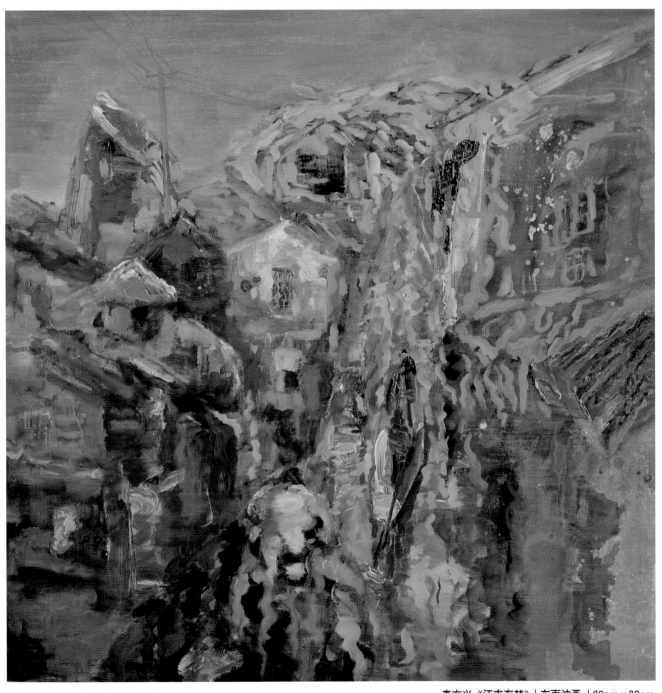

李方兴《江南有梦》| 布面油画 | 80cm × 80cm

滕群群

滕群群，女，汉族，1984年出生，山东青岛人，毕业于山东师范大学美术学院美术学专业油画方向，现任教于青岛理工大学琴岛学院艺术系。青岛油画协会会员。主要从事美术专业教学和油画创作。作品给人以现代、清新、自由奔放的视觉效果。

艺术活动：
2008年 "山东省首届高校美术专业师生基本功比赛" 教师组油画类优秀奖。参加高校教师交流展。
2009年 油画作品《晨曦·印象》入选《中国美术教师作品年鉴·2009》。
2011年 油画作品《春之舞》入选山东 "国际大众艺术节·第四届齐鲁风情油画展——中韩国际美术交流展"（山东省博物馆）。
作品编入《中国美术教师作品年鉴·2009》、《第六届山东·仁川国际美术交流展》等画册。油画作品《花卉组合》、《窗前》、《秋光山色》等被个人收藏。

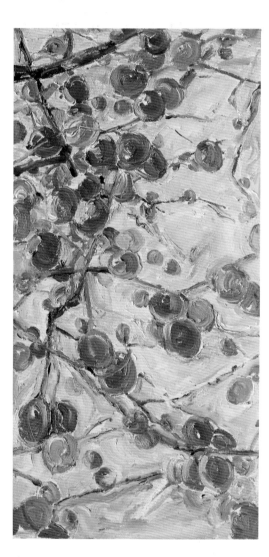
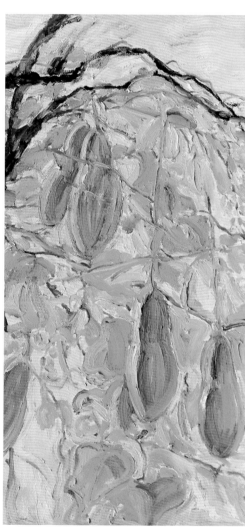
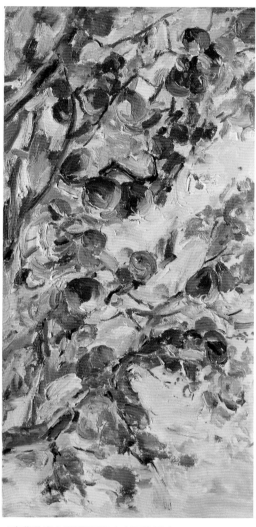

滕群群 《春华秋实之硕果累累》｜布面油画 ｜80cm × 40cm × 3

刘春蓉

四川绵阳人，硕士研究生。
毕业于四川大学，师从中国著名油画家、伤痕美
术代表人程丛林先生。作品多次入选国家级、省
级展览，被美术馆、艺术机构和私人收藏。已在
国家各种艺术类专业核心期刊上发表学术论文近
20篇以及作品若干。

刘春蓉　《关爱之五》┃布面油画　┃100cm×120cm　2011

刘春蓉　《蝌蚪的寓言之十五》┃布面油画　┃70cm×130cm

孙宪林

1986年出生于江苏淮安。
西南交通大学油画系，硕士在读。
现工作生活于成都。

个展：
2011在四川成都举办"5mg"孙宪林个展（当代艺术研究中心青年计划西南交通大学当代艺术中心）。

群展：
2010参加"四川制造"艺术作品展（四川博物院）。
　　参加"这里的黎明静悄悄联展"（四川成都西南交通大学当代艺术研究中心）。
2011参加独立宣言2011"巨人杯"大学生年度提名展（北京今日美术馆）。
　　参加"4'33"80后艺术家六人群展（四川成都西南交通大学当代艺术研究中心）。

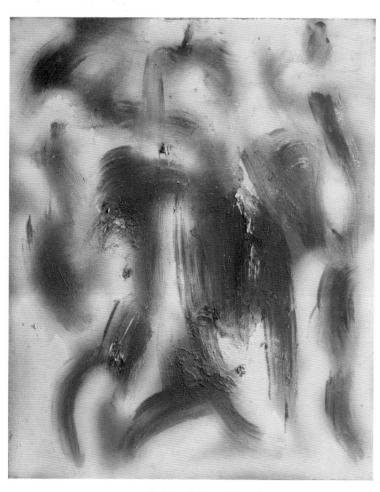

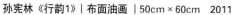

孙宪林《行韵1》｜布面油画 ｜50cm×60cm　2011

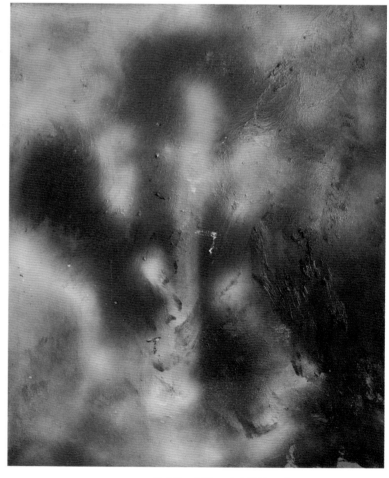

孙宪林《行韵2》｜布面油画 ｜50cm×60cm　2011

强润伟

艺术简历：
1981年参加"西安首届现代艺术展"。
2003年参加"从下到上"西安当代架上艺术报告展。
2007年举办"2007年强润伟陈克雄联展"。
2007年参加第二届"从下到上"西安当代架上艺术报告展。
2007年举办"蓝色系列"强润伟画展。
2008年举办"云雾——陈克雄强润伟画展"。
2008年举办"2008年强润伟陈克雄联展"。
2009年参加"西安首届现代艺术展文献展"。
2009年举办"2009年强润伟陈克雄联展"。

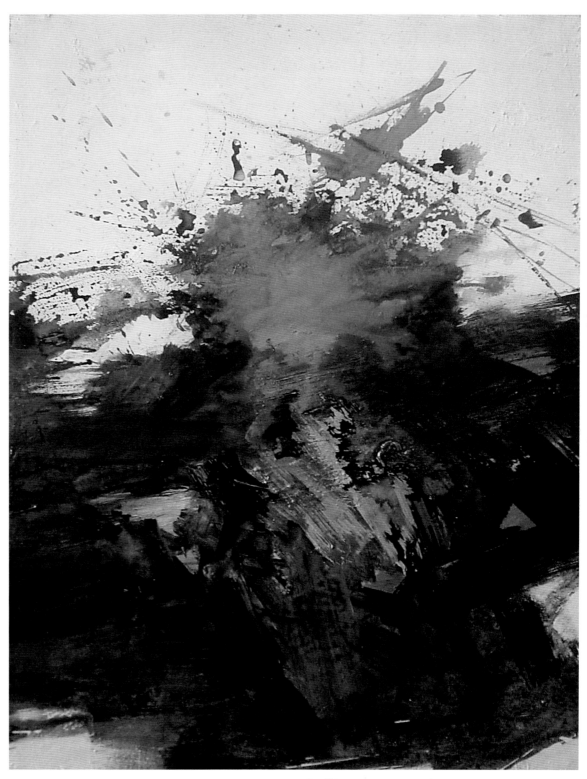

强润伟《蓝色系列——山石》｜布面油画｜100cm×80cm 2008

刘学浩

生于1986年，2009年毕业于西华师范大学美术学院。毕业后至今任教于西昌一中俊波外国语学校。中国美术研究院艺术委员会会员。中国写生俱乐部会员。

2008年《静静的午后》发表于美术观察。

2008年《梦里落花》入选全国大学生作品年鉴。

2009年《夏·风光》入选"第四届四川省新人新作展"。

2009年毕业创作《青春的旗帜》被学校留校收藏。

2012年《古城遗韵》、《遥远的彝寨》入选"凉山州首届油画大展"。

2012年《渔村晨曦》在中国美术研究院与成都蓉城美术馆举办的"中国当代美术文献奖"评选活动中荣获入围奖。

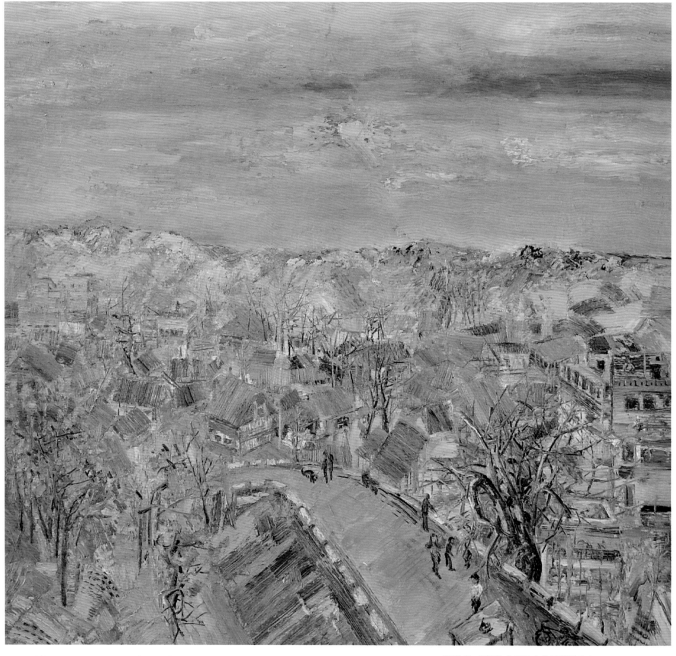

刘学浩《暮色小镇》| 布面油画 | 120cm × 120cm

张瀚川

2007年考入清华大学美术学院绘画系。
2008年获得黄乾亨奖学金。
2009年进入绘画系油画专业，同年获得国家励志奖学金。
2010年获得黄奕聪伉俪奖学金。
2011年毕业，同年推荐免试就读清华大学美术学院绘画系油画专业研究生。
2012年作品《园丁——守望明天》参加"清华美院爆破优秀学生作品展"。
同年，作品《年夜饭——期盼》、《园丁——守望明天》入选《中国高等美术院校在校学生美术作品年鉴》并获一等奖。

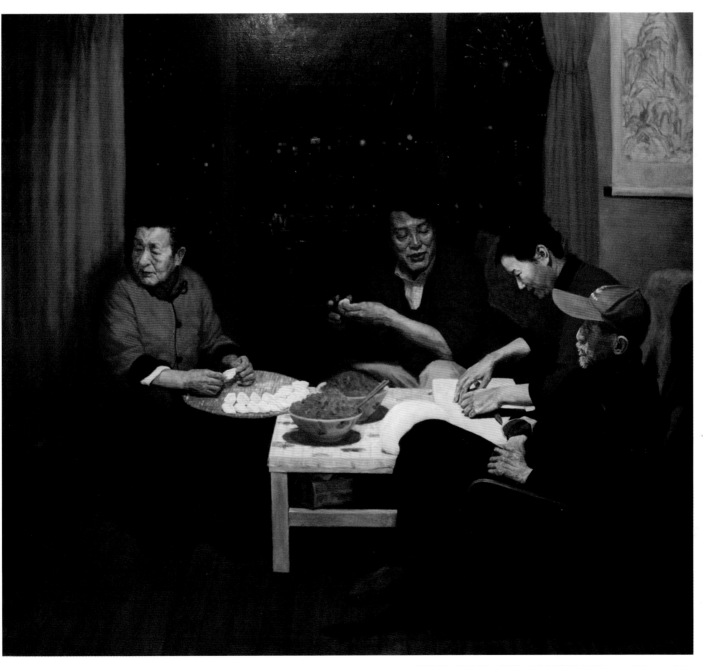

张瀚川《年夜饭—期盼》| 布面油画 | 200cm×180cm 2011

辛志亮

生于1983年，山西人。
2008年毕业于吉林艺术学院，曾任长春电影制片厂美术师，长期从事美术工作，涵盖油画、壁画、浮雕等，同时研究动画、视觉传达等实用美术，亦作连环画、年画、插图等。曾多次参加省级画展，在省级期刊发表论文多篇。
2009年起任教于广州大学华软软件学院。后就读于广州大学美术与设计学院油画研究生班。现工作生活于广州。

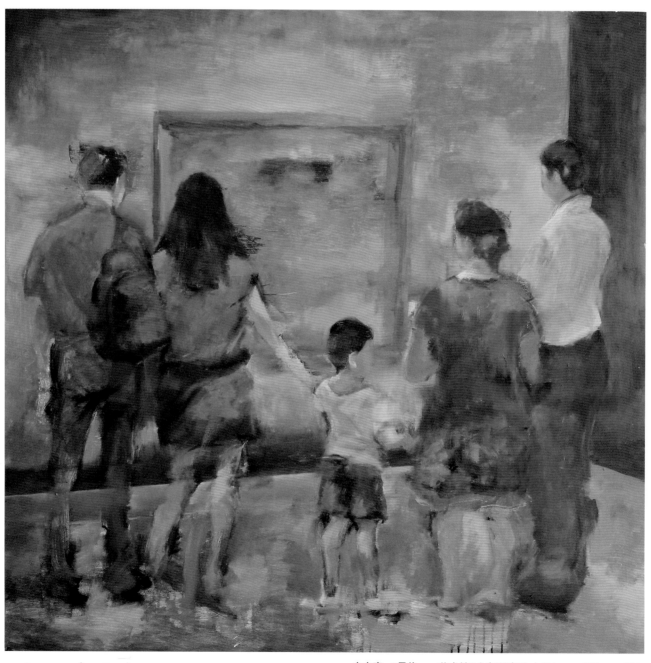

辛志亮 《寻找——美术馆》｜布面油画 ｜120cm×120cm 2011

丁海斌

生于1980年2月，2003年毕业于曲阜师范大学美术教育油画专业。2003年作品《黑梦》在山东济南展出。2008年参加"山东省第十三届新人新作展"。

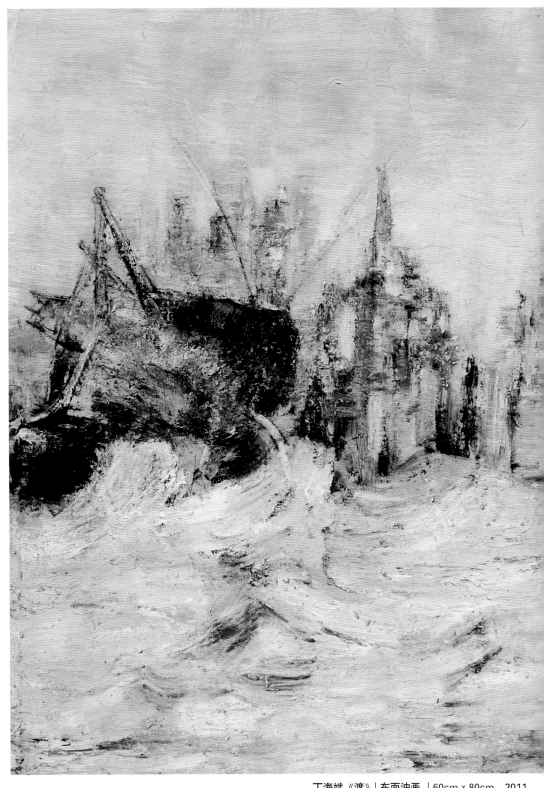

丁海斌《渡》| 布面油画 | 60cm×80cm 2011

刘大北

刘大北，1979年生于北京。从小受到"学好数理化，走遍天下都不怕"的家庭教育，成为了一名工程师，现在机关工作。但自幼热爱绘画艺术，工作后有了经济基础，购买大量画集，流连于各大美术馆，终于决定重拾儿时梦想。加入机关美术协会，与同道中人交流，不断创作，并于2011年成功入选中国油画院举办的第二届"挖掘·发现——中国油画新人展"，坚定了探索艺术之路的信心。

在油画语言的运用上倾向两个极端。一是融国画水墨技法于油画，用色淡雅写意，留白处显天地之宽，但又利用油彩改变了国画的"无人之境"，使之同时具有空灵与人性温暖的独特意境。二是用油画刀直接涂抹，体现油画特有的厚重，突出塑型感，利用色块各面的反光，使观者在不同角度体验不同之趣味，写实写意纵情结合，散发着热情的活力。

今后将致力于更多体现哲学思辨，探讨中西方不同宗教、不同时代、不同画种的作品创作。

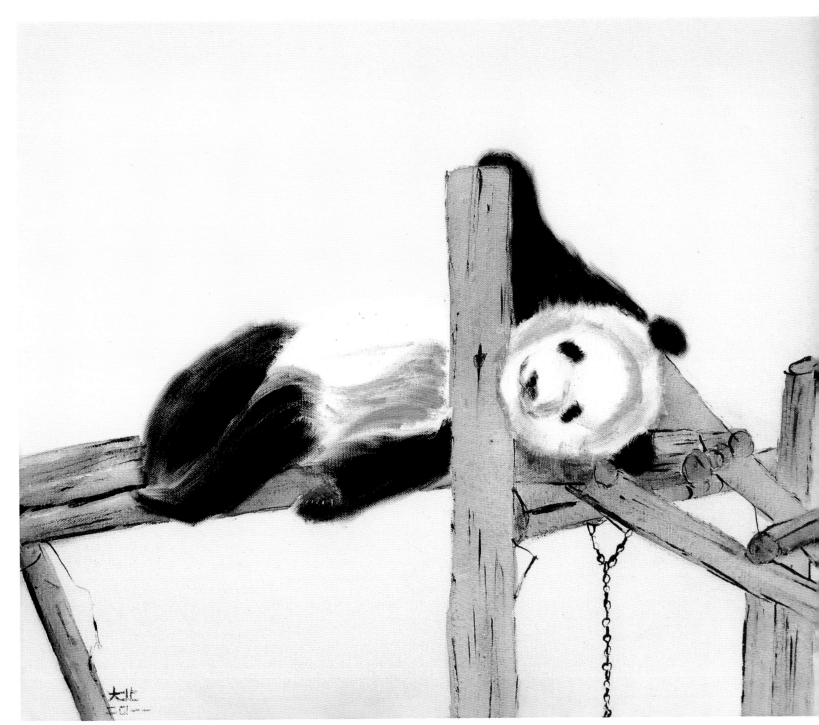

刘大北《春眠》| 布面油画 | 50cm×60cm 2011

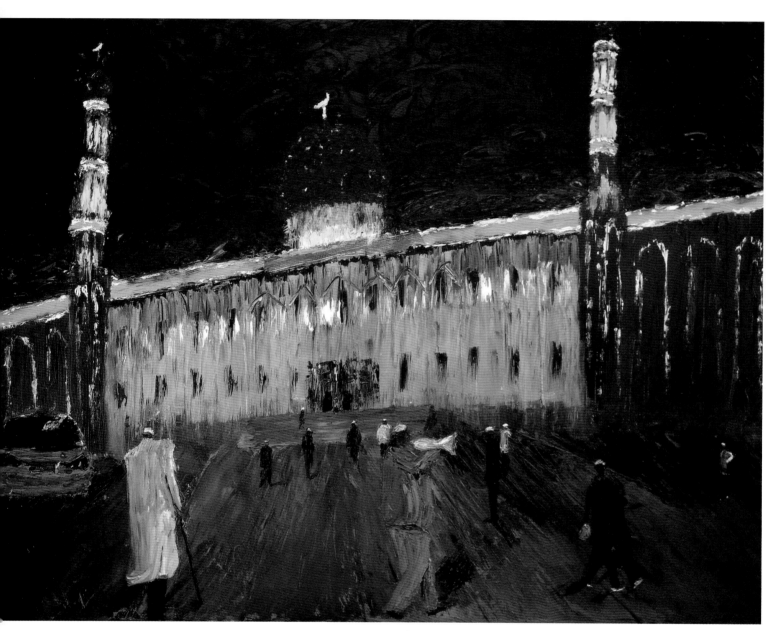

刘大北 《晚课》｜布面油画｜60cm×80cm 2011

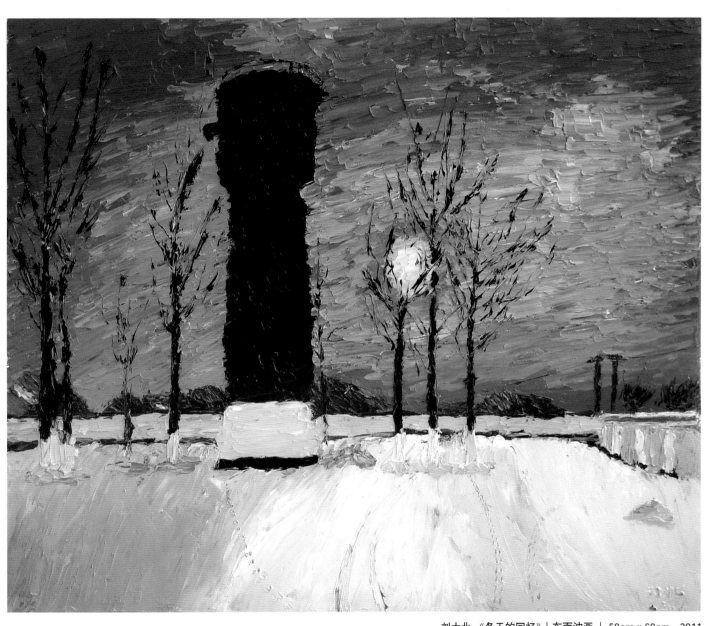

刘大北 《冬天的回忆》| 布面油画 | 50cm×60cm 2011

赵德洸

1980年出生于山东莱阳。
2002年毕业于山东艺术学院美术系油画专业，获学士学位。
2004年于山东艺术学院攻读硕士，并于2007年获得油画专业硕士学位。
现居山东济南。

联展
2001年1月 作品《晨雾》入选山东济南首届写生作品展。
2002年5月 作品《双人体》获得"体验与试验——第二届山东小幅油画展"优秀奖，并入选北京国际艺苑美术馆"体验与试验——山东小幅油画展"。
2002年5月 作品《憩》入选山东济南"体验与试验——第二届山东小幅油画展"。
2004年1月 作品《星期天的早晨》获得"我们的时代——山东油画展"优秀奖，并入选北京"携手新世纪——第三届中国油画展"。
2006年5月 作品《人体》入选深圳首届"国内美术院校师生油画作品展"。
2010年9月 作品《春雪》入选"山东齐鲁风情油画展"。

赵德洸《我的静谧你永远不懂》| 布面油画 | 73cm × 54cm

赵德洸《我想回到过去，沉默着欢喜》| 布面油画 | 110cm × 50cm

赵德 洸《这不是你的天堂》｜布面油画｜120cm×150cm

梁珊

1988年生于辽宁。
作品被8B・ART及企业家收藏。

联展
2007年参加"8B・STUDIO习作联展"。
2008年 参加北京城市学院"油画风景"作品展。
2009年参加第一届"雁阵・8B・青年艺术家联展"。
2010年参加第二届"雁阵・8B・青年艺术家联展"。
2011年参加"8B・STORY作品展"。
2011年参加第三届"8B・ART-雁阵油画展"。
2011年参加"生境・坐忘"——8B・ART学术交流展。

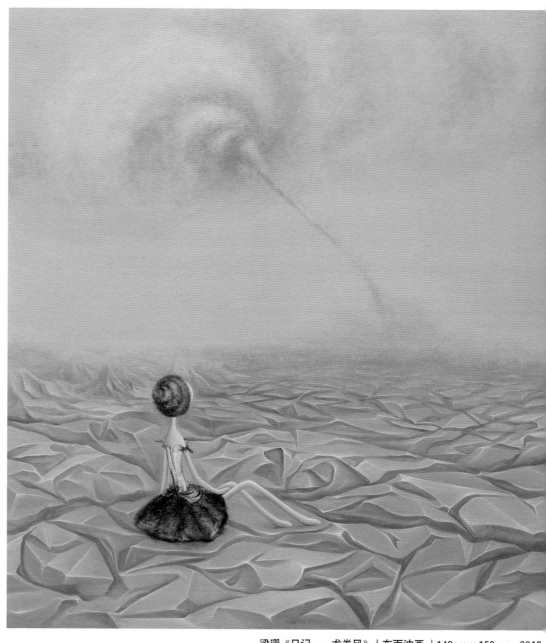

梁珊《日记——龙卷风》| 布面油画 | 140cm × 150cm 2010

梁珊《日记——LOVE》｜布面油画｜140cm×150cm 2011

李明

1982年出生于绍兴。

自幼学习国画，曾经参加过全国、省、市级各类书画大赛，并获得不错的成绩。

2004年毕业于中国美术学院环境艺术设计系，在校期间，设计作品在全国多次获奖。并获得校优秀毕业生称号。毕业作品留校。

2005年至今就读于列宾美术学院油画系。

2006年师从当代俄罗斯著名艺术家尤里戈留达。

2008年进入叶里梅耶夫工作室学习。

2009年跟随俄罗斯著名设计师依格里，参于完成室内设计和壁画工作。

2009年参加"跨越与融合——俄罗斯列宾美术家院国际青年艺术家联展"。

2009年油画作品《海底世界》，由"话说西湖"主办方收藏。

2009年油画作品《战后》，由私人收藏。

2010年油画作品《城市》，由俄罗斯著名设计师依格私人收藏。

2011年油画作品《空椅子之心的英魂》入围台湾油画国展。

2012年油画写生作品，由"写生中国"主办方收藏。

李明《工作》｜布面油画 ｜60cm×75cm

李明《等待》｜布面油画 ｜65cm×75cm

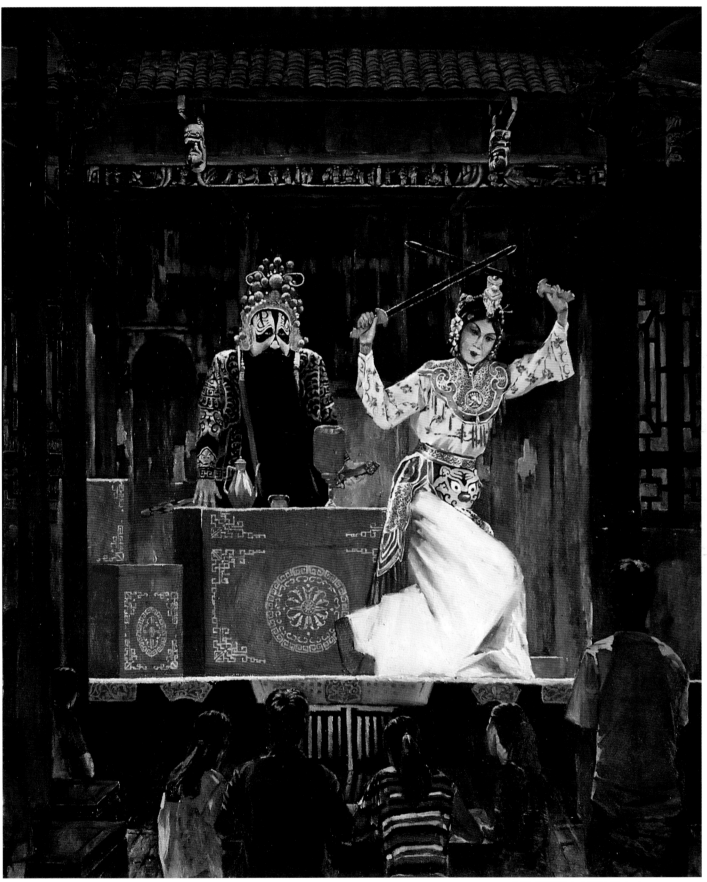

李明《看戏》| 布面油画 ⁞135cm×165cm

唐甜甜

老镜头
我将镜头推远
推向旧工业时代
我那未曾谋面的
一组老镜头

——题记

远离了铁器时代的初衷，一场钢铁的黄金年代
开始灼热，又在鼎盛的轰鸣中戛然而止，带着
历史的疯狂与偏执砸向众生。我无限感怀并憧
憬着那样一场温度，那场我没能赶上的生活。

那些曾经交错忙乱的管道，那些曾经锃亮，躁
动的机械，那些喷薄而出的蒸汽，都已远走。
然而这种消亡终与悲恸无关，这些我的父辈经
历过，又遗传给我的过往，因太过真实，而稍
显不安的真实。细节已无从知晓，留给我夕阳
下的焦距，迷离而煽情，一场不知名的慌乱就
此展开，老镜头配着胡琴侬侬呀呀的唱和，斑
驳的痕迹，镌刻个中滋味的混杂，或长或短，
不过一场生活的寒暄。
我能做的，只是用画笔，感怀旧工业时代那抹
苍凉的底色。

唐甜甜，女，1989年生人。自幼学习绘画，现
就读北京服装学院油画专业。

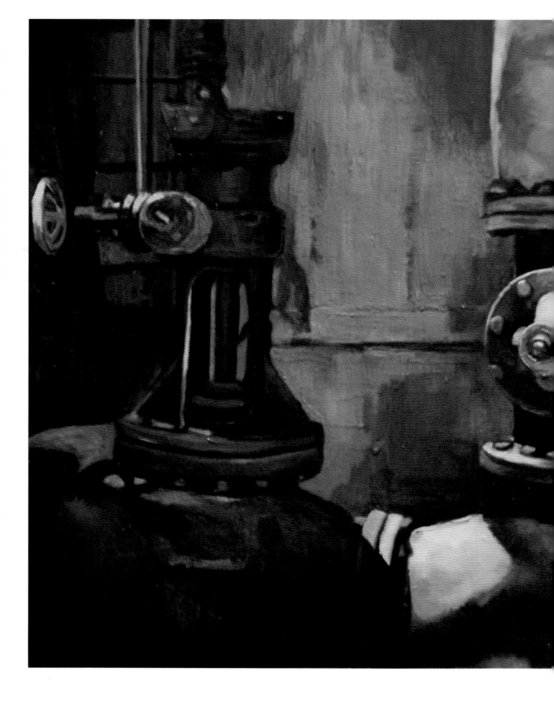

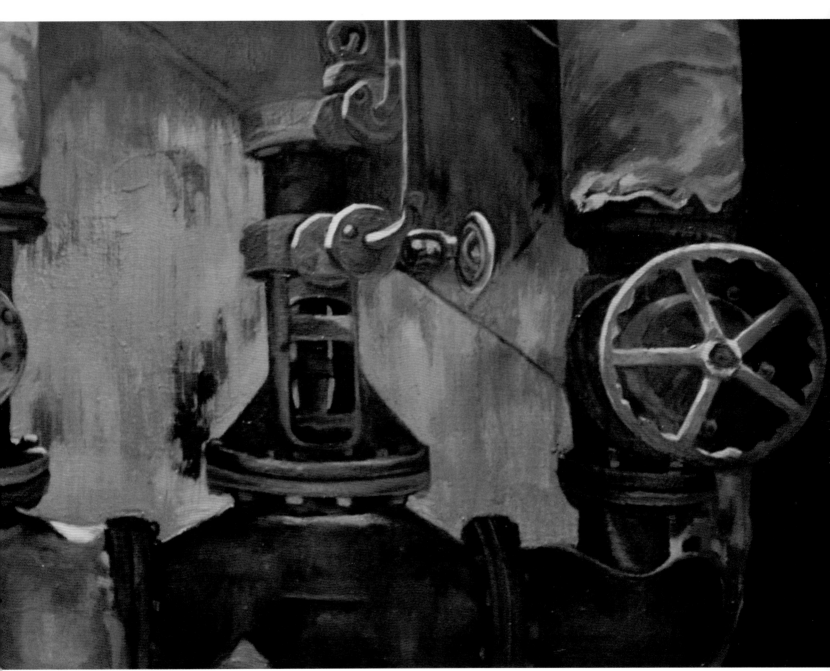

唐甜甜 《旧工业时代的遗产——旁白》｜布面油画 ｜45cm×96cm

绘画是记录、反思生活的方式，它让我冲破语言的藩篱，在意识的层面里尝试精神的生活。

唐甜甜《旧工业时代的遗产——留守》| 布面油画 | 35cm × 110cm

高磊

绘画是一件安静的事情，对于我来说，是创作，亦是对生活的表达。这是我所热爱的东西，也是我的梦想。所以无论结果如何，每一次，过程中都浸满着快乐……

莲，一如生命中历经的颜色，在繁盛至衰颓间仔细揣摩……

高磊《莲》| 布面油画 | 36cm×78cm 2012

赵和平

赵和平，男，1964年12月生。

自幼热爱绘画，1983年入伍，1985年-1986年在解放军艺术学院进修。转业后弃政从艺，分别在1994年和1996年创办河南中州美术学校与荥阳市艺术中学，并任校长、美术教研主任等职，从事美术教研十余年。2011年创立和平工作室，专职油画创作。

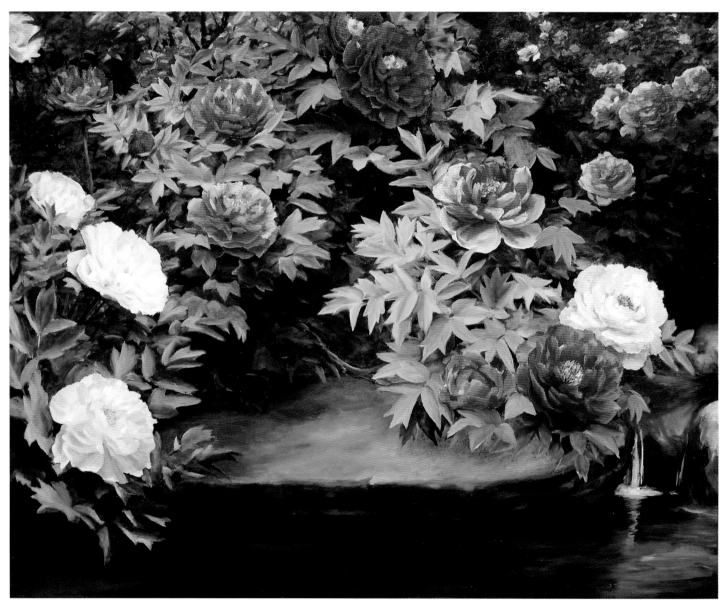

赵和平《牡丹赞歌》｜布面油画｜80cm × 100cm

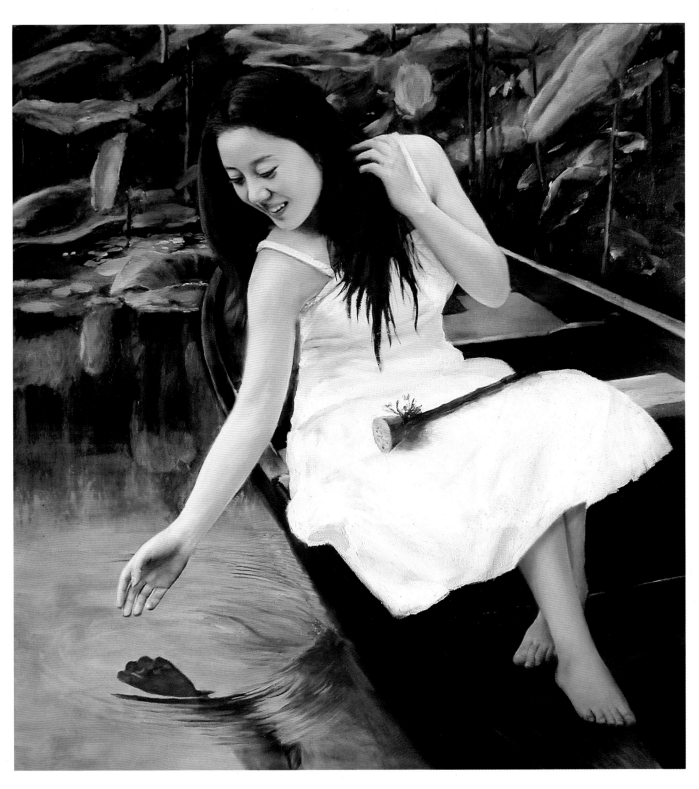

赵和平《荷塘阅色》| 布面油画 | 90cm × 100cm

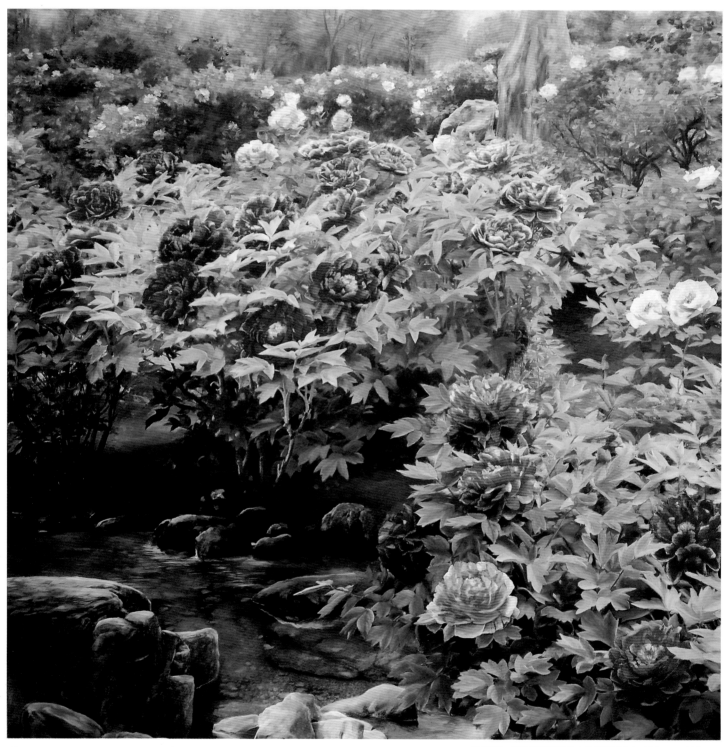

赵和平　《韵色细无声》| 布面油画 | 130cm × 130cm

邹敏

湖南人，当代艺术家、职业油画家。文学艺术硕士、工学学士。曾留学欧洲。华夏收藏网签约画家；博宝艺术家会员加盟艺术家；卓克艺术网加盟艺术家等等。

2009年入住宋庄艺术工厂区从事油画创作。作品被一些艺术机构、美术馆及海内外人士广为收藏。2011年，油画作品入选中国文化出版社出版的《中华翰墨》。2011年，担任《中华英才》的编委，油画作品入选《中华英才》。2011年，发表了《艺术、哲学与科学》。2012年，油画作品入选中国书画艺术出版社出版的《一代大师》，并获得优秀奖。

为了表达我自己多年来对艺术的领悟和追求，2010年以后主要创作了以时空为题材的一系列油画。它们也是我多年来对自然科学知识和哲学知识的积累。我的这些油画是对宇宙的领悟、对生命的探索，尽量把宇宙的无限深远及神秘性描绘出来，把宇宙的层次感、深度感和博大无边展现在人们面前。这个时空系列油画，不仅把我多年来的国画技法融入到了西方的油画中，同时也把中国哲学的虚实、阴阳理论应运到西方油画中，尤其是以时空为媒，形成了自己独特的绘画语言。

邹敏《神奇的空间》| 布面油画 | 80cm × 120cm

王雪莲

出生于北京。
2000年7月毕业于首都师范大学实用美术专业。
2010年毕业于中央美术学院综合绘画专业。
2011年进修于中央美院综合绘画语言高级研修班。

主要展览：
2010年 作品《蜕变》参加"中央美术学院综合绘画毕业展"。
2011年作品《瓷花》、《网》入选"中央美术学院学生优秀作品展"。
长期从事美术创作，作品具有独特的个人风格和面貌，多幅作品被私人或机构收藏。现为职业艺术家。

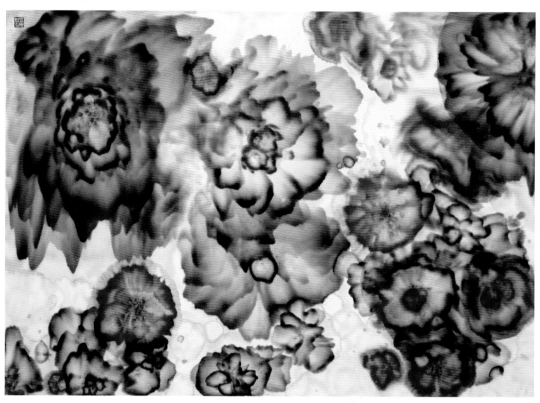

王雪莲 《绽放1》｜纸本彩墨 ｜79cm×110cm

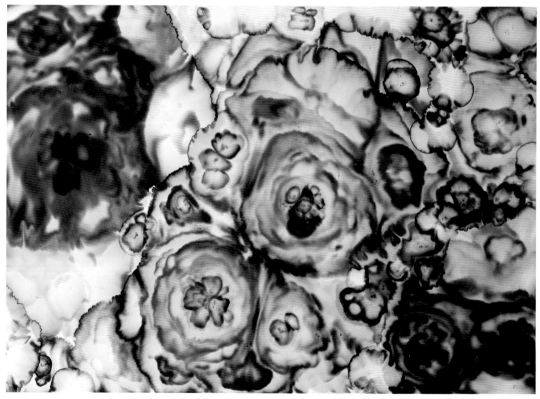

王雪莲 《绽放2》｜纸本彩墨 ｜79cm×110cm

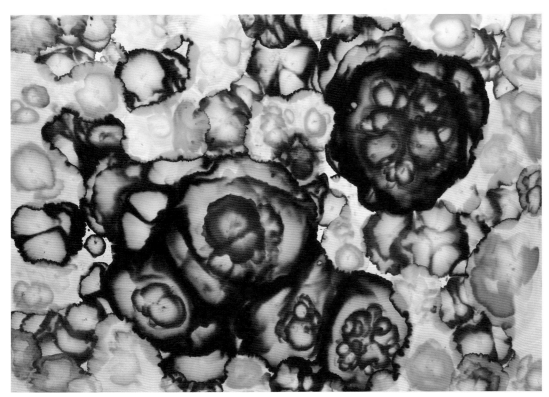

王雪莲 《绽放3》｜纸本彩墨 ｜79cm × 110cm

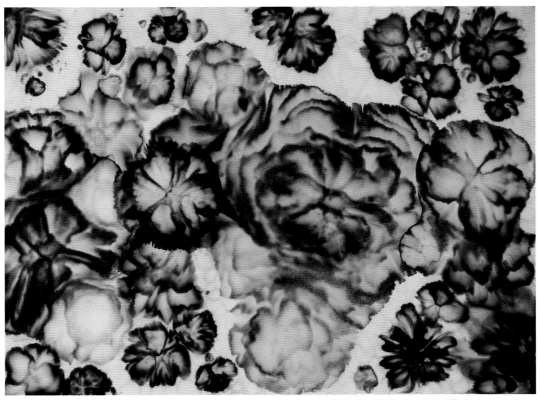

王雪莲 《绽放4》｜纸本彩墨 ｜79cm × 110cm

娄静

1974年生于河南，现居武汉，职业艺术家。
结业于中央美术学院综合绘画语言研究生课
程班。
本科毕业于湛江师范美术学院。

参展经历：
作品《绽》参加"1+1当代艺术家画展"，个人
收藏。
作品《笑声》被湖北美术院美术馆大楚艺术
机构收藏，出具收藏证。
作品《独》参加"地中海——意大利当代艺术家
展"。
作品《腾》参加"中央美术学院教育学院优
秀作品展"。

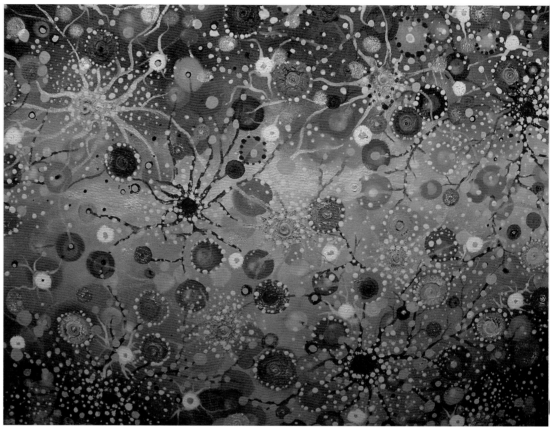

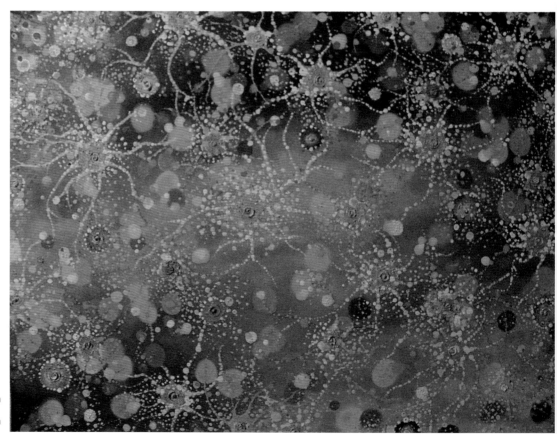

娄静 《星系列NO.1》｜布面油画 ｜60cm×80cm

娄静 《星系列NO.2》｜布面油画 ｜60cm×80cm

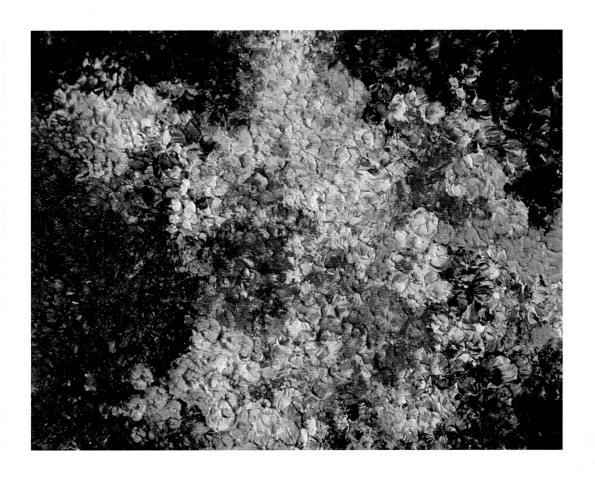

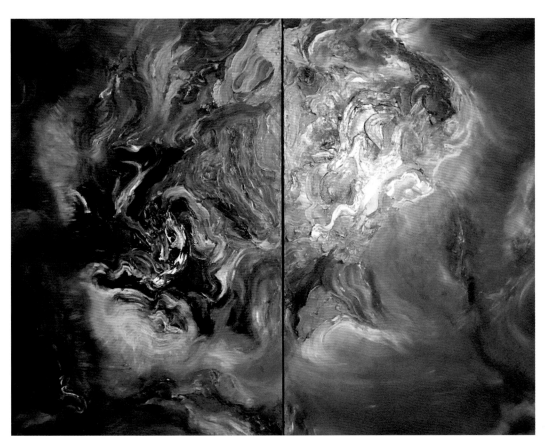

娄静 《笑声系列NO.2》｜布面油画｜60cm×80cm

娄静 《腾系列N0.2》｜布面油画｜200cm×200cm

苏立安

山东省东营市胜利七中美术教师，中学高级教师。中国美术家协会山东分会会员，东营市美协副主席，毕业于曲阜师范大学，1990年进修于中央美院"徐悲鸿"画室。其作品多次参加全国及省市美展并获奖，山东电视台、东营电视台、胜利电视台专访苏立安油画。胜利油田美协、东营市美协曾先后两次成功举办了"苏立安美术作品油画展"。作品《天外天》、《肖像》、《冬末》、《花卉》、《未被风干的花朵》、《初春》、《荷塘月色》系列等被海内外收藏家收藏。

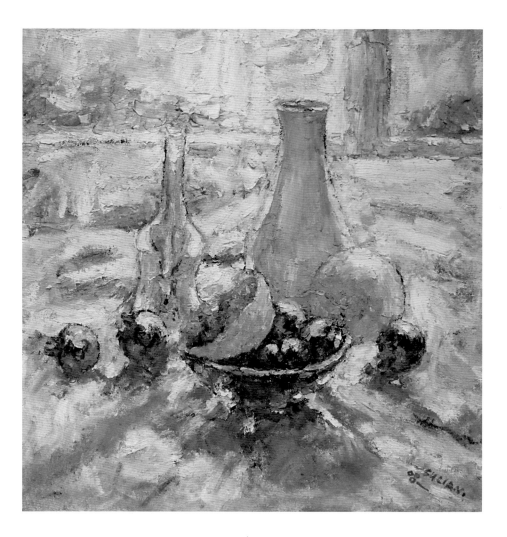

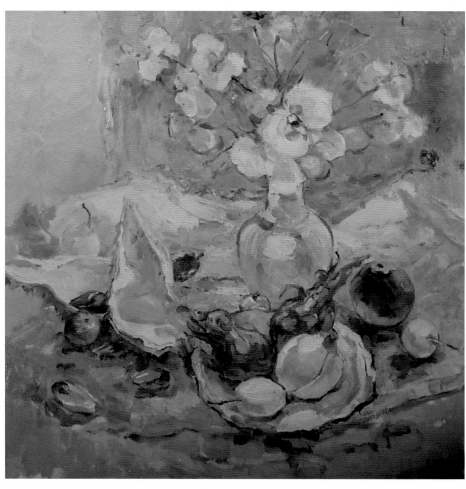

苏立安《兰调一》| 布面油画 | 80cm × 80cm

苏立安《花为谁开》| 布面油画 | 80cm × 80cm

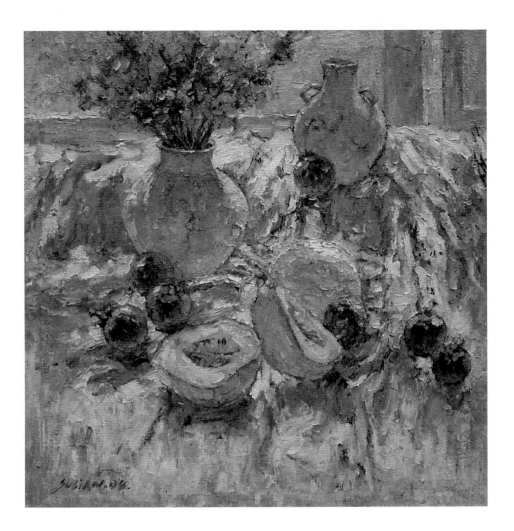

苏立安《兰调二》| 布面油画 | 80cm × 80cm

苏立安《荷塘月色》| 布面油画 | 100cm × 100cm

郑红建

1972年出生于金华，1994年毕业于浙江师范大学美术系油画专业，2001年于中国美术学院油画人体研修班学习，浙江省美术家协会会员，浙江省油画家协会会员，现工作生活在杭州、金华。

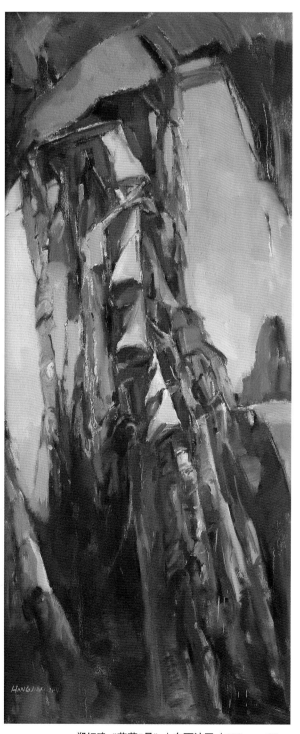

郑红建《芭蕉5号》｜布面油画｜150cm × 65cm

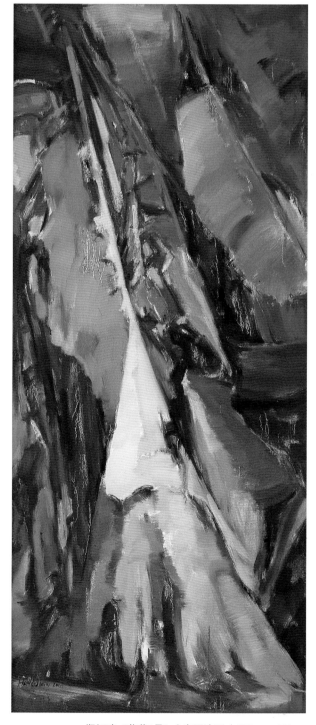

郑红建《芭蕉6号》｜布面油画｜150cm × 65cm

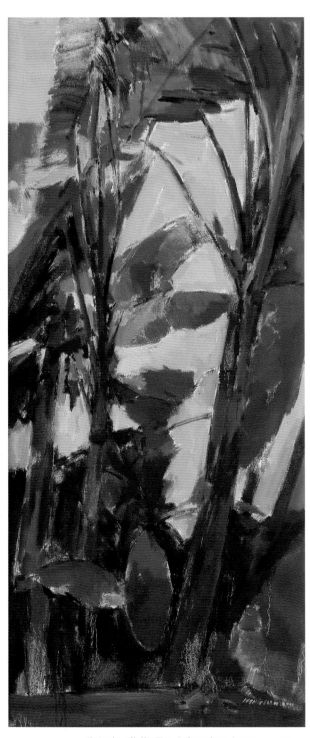

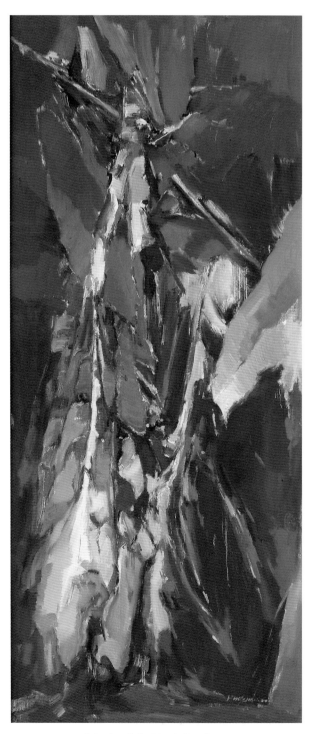

郑红建《芭蕉7号》| 布面油画 | 150cm × 65cm

郑红建《芭蕉9号》| 布面油画 | 150cm × 65cm

李强

1983年出生于山东省昌邑市。
2007年毕业于青岛大学美术学院。
2007年至2010年期间经商。

主要参展活动：
2005年水彩作品《日记系列之三》获"山东省水彩·粉画作品展"优秀奖。
2011年油画作品《花语之一》入选"第五届中国—东盟青年艺术品创作大赛"。
2012年水彩作品《花语系列之三》获"山东省美协水彩画艺委会首届水彩、粉画艺术展"优秀奖。

重要作品被收藏：
油画作品《花语之一》被南宁博物馆收藏。
油画作品《花语之二》、《花语之四》，水彩作品《日记系列之一》、《日记系列之五》均被收藏家收藏。

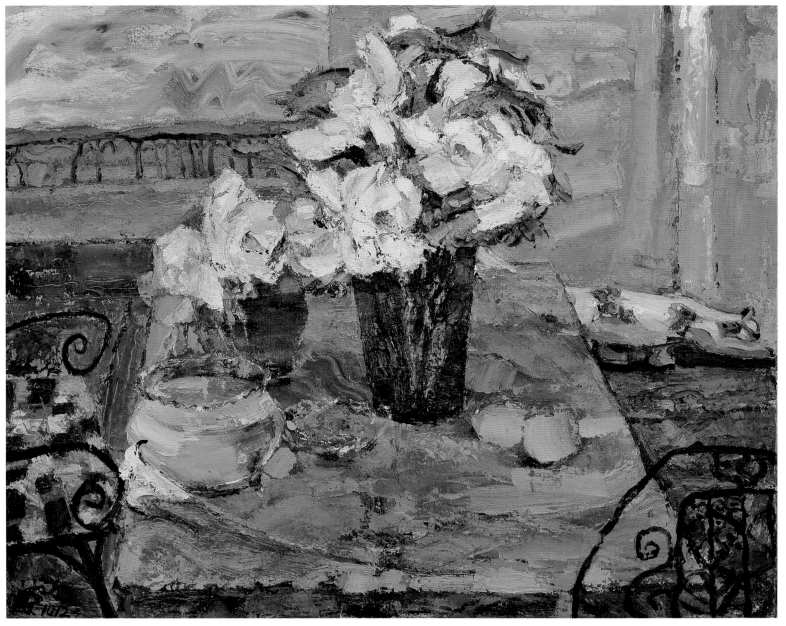

李强《日记系列之三》｜布面油画｜60cm×70cm　2011

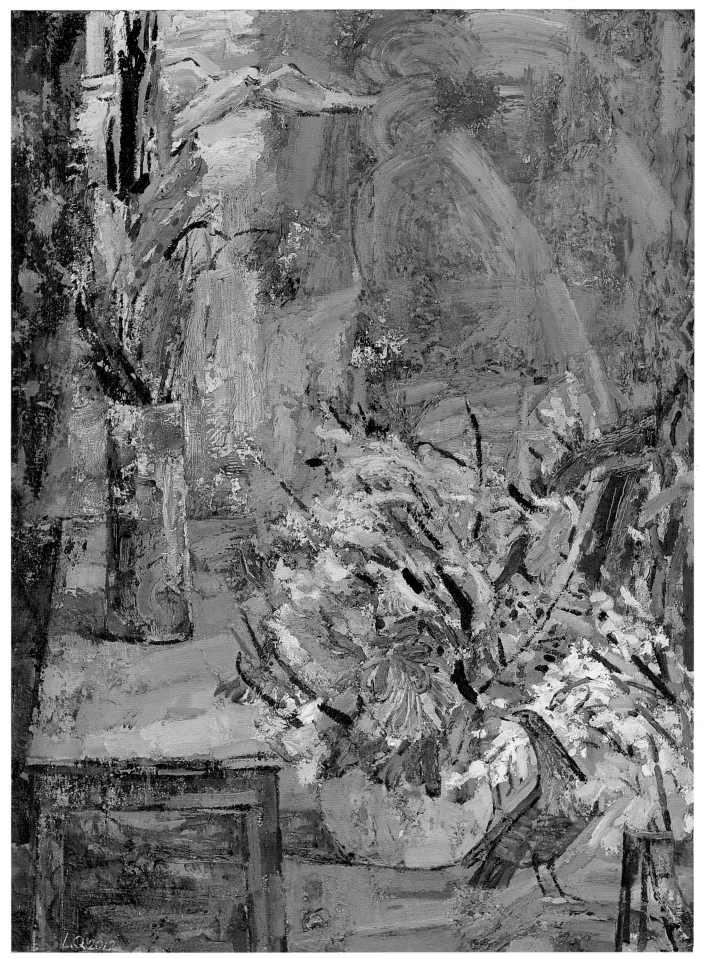

李强《鸟语花香》｜布面油画 ｜ 120cm×90cm 2012

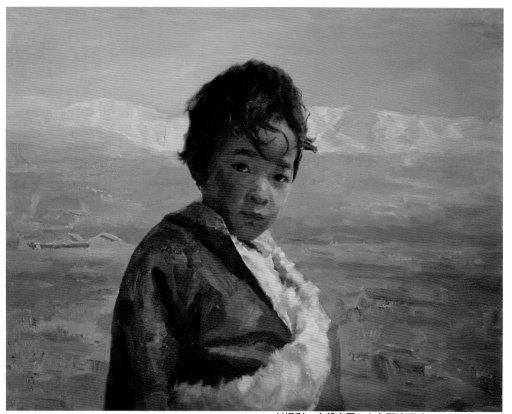

刘振利 《守望家园》｜布面油画｜120cm × 153cm

刘振利

1966年生，吉林省美协会员，北京油画学会会员，中国徐悲鸿画院油画院副院长。
1989年毕业于延边大学美术系。
1990年油画《渴望》在"吉林青年美展"中获一等奖。
1991年速写作品参加"全国速写大赛"获三等奖。
1999年油画作品《远山的呼唤》入选"建国五十周年吉林省美展"。
2001年个人艺术传略选入《中国艺术博览》全书。
2004年参加在中华世纪坛举办的油画联展。
2007年油画作品《藏区少年》入选"时代精神"全国肖像油画作品展，并获优秀奖。
2008年油画作品《高原情》入选第三届"风景、风情"全国油画展。
2008年油画"农民工系列"入编《中国油画收藏》。
2008年油画作品《暖阳》入选"北京油画学会首展"。
2009年油画作品《高原暖阳》入选"中华人民共和国建国六十周年2009大东方当代油画作品展"。
2010油画作品《暖阳》、《收工后》入选"徐悲鸿诞辰115周年国际优秀书画作品展"。
2011油画作品《虔诚的心》应邀参加"《意境·中国》当代油画/国画邀请展"。
2011年油画作品《家园》入选"北京油画学会宋庄首展"并获奖。

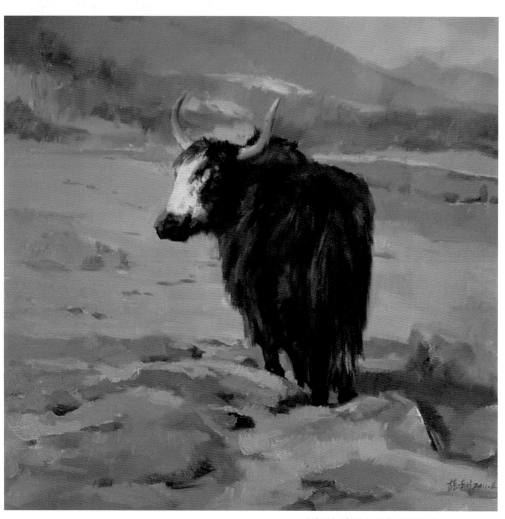

刘振利 《牦牛》｜布面油画｜60cm × 60cm

欧阳萩

1993-1997年中央美术学院附中。
1997-2001年中央美术学院壁画系，学士。
2001-2004年中央美术学院壁画系，硕士。
2004-2006就职于中央美院附中教师。
2006至今任中央美术学院继续教育学院教师。

展览及获奖经历：
2008年参加广西"盛典"50年展。
1998年中央美术学院壁画系学生作品展，《城市边缘》组画获优秀作品三等奖。
1999年重彩画课堂作业《女人体》被中央美院壁画系收藏。
1999年参加中央美院通道画廊学生优秀作品展，《法海寺壁画临摹》被中央美院壁画系收藏。
2000年参加中央美术学院学生作品展，《双人体》获王嘉廉奖学金三等奖。
2001年参加中央美术学院本科生毕业展。
2004年参加中央美术学院研究生毕业展。

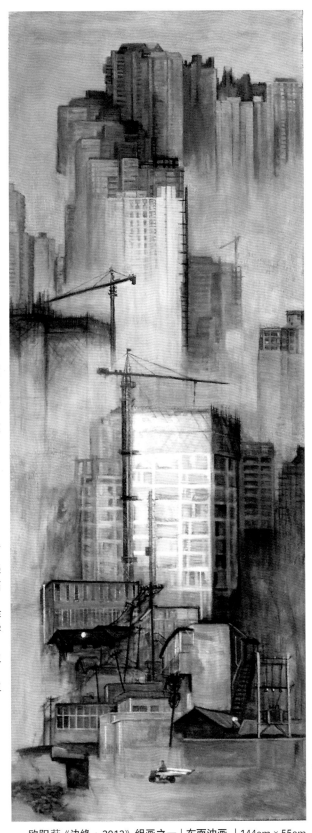

欧阳萩《边缘·2012》组画之一 | 布面油画 | 144cm×55cm

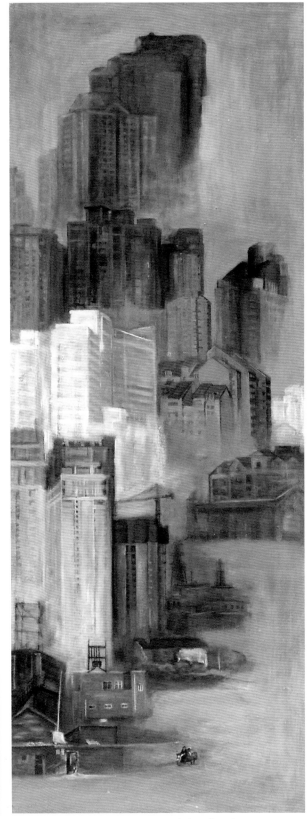

欧阳萩《边缘·2012》组画之一 | 布面油画 | 144cm×55cm

吉林省延吉市人，1990年毕业于延边大学美术系，后进修于中央美术学院油画研修班，现为徐悲鸿画院油画家、全国少数民族美术促进会会员、北京油画学会理事、北京"东方即白——大陆风"艺术沙龙副会长。

主要经历：
1990–1993年，执教于延吉市第一职业高中。
1997年油画作品入选"延边朝鲜族自治州成立45周年油画展"。
2000年油画作品《乡情》参加"吉林市青年教师美术作品展"。
2004年参加在中华世纪坛举办的油画联展。
2007年油画《和合》、《呵护》、《命运》参加"018艺术沙龙"联展。
2007年油画《命运》、《栖》参加"宋庄《光辉岁月》邀请展"。
2008年应邀参加"北京文化创意产业博览会"。
2008年在红字兰画廊举办"《东方即白－大陆风》油画首展"。
2009年多幅油画作品参加"上上美术馆油画联展"。
2009年多幅油画作品参加"东方即白"与"宋庄写实联盟"2009春季联展。
2009年油画作品《后院的记忆》《遥望圣山》参加东方民族油画馆举办的"实力派油画联展"。
2010年应邀参加韩国首尔"碑林文化节"七人文化交流展。
2011年应邀参加嫘苑画廊"迎新春油画联展"。
近年来多幅作品发表于《民族画报》、《艺术观察》、《美术中国》等刊物，多幅作品被欧、美及东南亚收藏家收藏。

赵忠燮

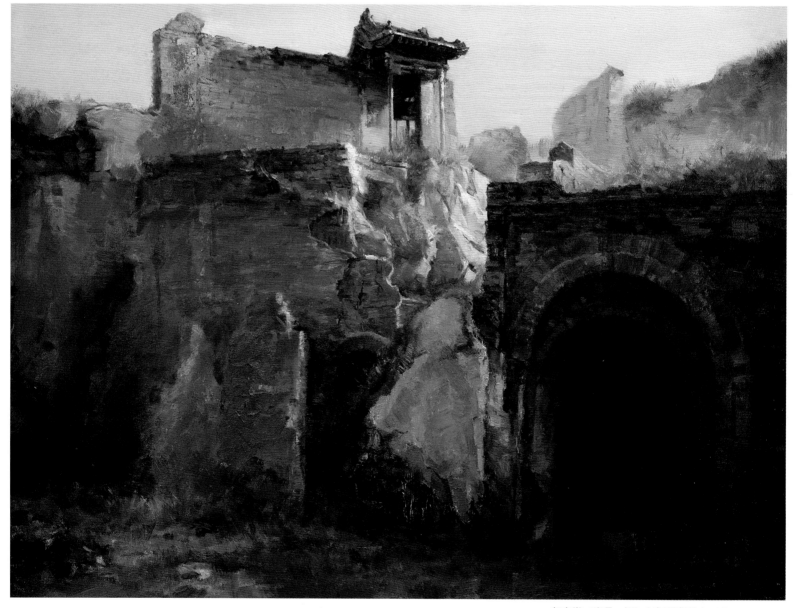

赵忠燮《岁月－垣》│布面油画│120cm × 150cm

1970年生于山西，山西省美术家协会会员，版画学会会员，北京油画学会理事。
2004年毕业于中央美院版画系助教研修班。现居北京宋庄印象街艺术园区。职业画家。
展览
2002年 参加"2002夏季油画展"。
2003年 参加"只有现在"四人油画展（山西电视台专题采访报道）。
2003年 参加"第三届全国油画展"（中国美术馆）。
2004年 参加"起步"油画邀请展。
2005年 参加中央美院"学院之光"画展。
2005年 参加"网迹空间"中央美院版画系作品展（炎黄艺术馆）。
2005年 参加"相约平遥"版画邀请展。
2005年 参加"山西省第七届版画展"。
2006年 参加"同行叁仁"油画展。
2007年 参加"宋庄艺术节开放展"。
2008年 参加"世纪金花油画展"。
2009年 参加"自由的情绪油画展"。
2011年 参加"意境·中国"油画邀请展。
2011年 参加"纪念建党90周年油画展"（上上美术馆）。
2011年 参加"北京油画学会捐赠油画展"。
2011年 参加"北京油画学会宋庄展览中心首届油画展"。
2012年 参加"北京最美丽乡村写生展"获二等奖（中国世纪坛）。
2012年 参加"东方既白油画邀请展"（北京油画学会宋庄展览中心）。

贾见罡

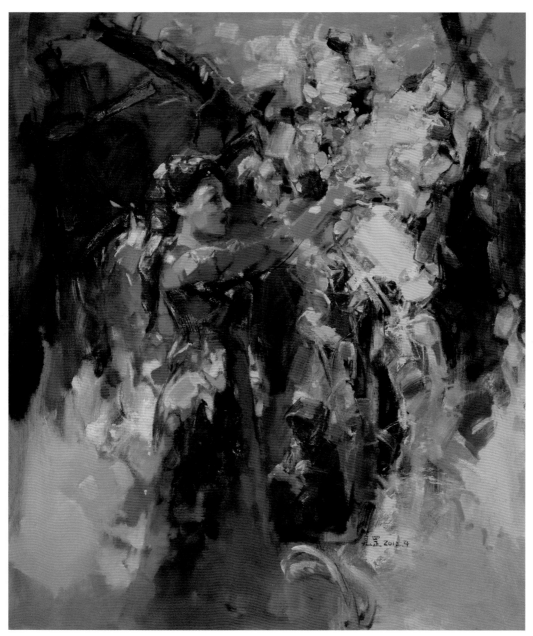

贾见罡《正午阳光》｜布面油画 ｜130cm × 150cm

田增

1985年10月出生于内蒙古临河市图克。
2010年毕业于内蒙古师范大学，获学士学位。现为内蒙古师范大学在读研究生。

参展情况：
2009年油画作品《窑沟》入选 "第二届内蒙古写生展"；
　　　　《困山》入选 "庆祝中华人民共和国成立60周年内蒙古自治区美术作品展"。
2011年油画作品《草原风》入选 "庆祝中国共产党建党90周年内蒙古自治区美术作品展"；
　　　　《红草地》入选 "第二届内蒙古自治区青年美术作品展"；
　　　　《套马杆的汉子》入选 "第四届全国青年美术作品展"。
2012年油画作品《大青山滑雪坡一》《大青山滑雪坡二》入选 "第三届内蒙古自治区美术作品写生展"，其中《大青山滑雪坡一》获优秀奖；

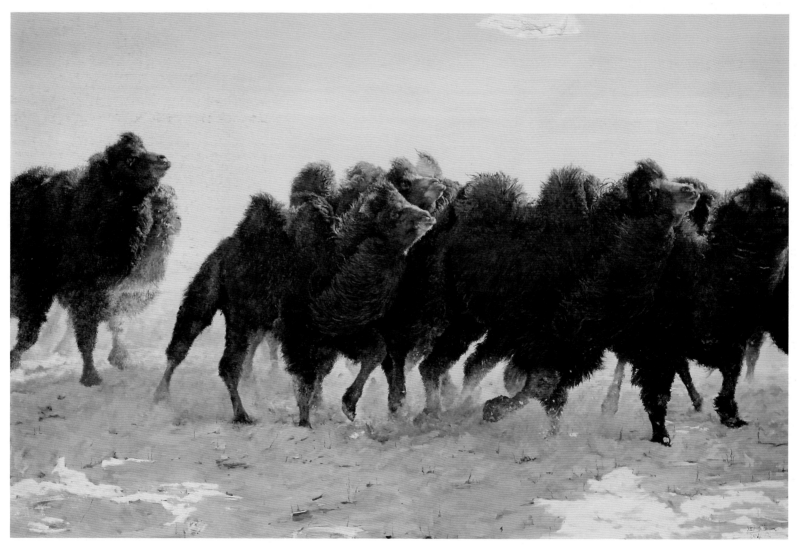

田增 《草原雪域》｜布面油画｜100cm × 150cm

江新林

安徽滁州人，2001年毕业于安徽大学艺术学院油画专业。

艺术经历：
2009年，《梦狼》入选安徽省第三届美术大展。
2010年，《猎户日记》入选上海世博会中国美术作品展。
2010年，《冬寂》入选"时代杯"中国青年油画写实大展。
2011年，《童年日记》入选上海青年美术大展。

油画作品收藏：
《猎户日记》由上海慈源爱心基金会收藏。
《童年日记》由刘海粟美术馆收藏。

编著出版个人作品集有：
《素描头像临摹范本》、《江新林素描头像教学范本》、《江新林人物速写教学范本》、《江新林素描头像教学》、《美术基础起步教程—速写》。

创作自述：
刚上大学，在图书馆看书时无意中看到了勃鲁盖尔这位大师的作品集，了解了他的作品与生平，这确定了我以后的创作方向。
我的家乡是我心中最神圣的地方，那里有我童年和少年时最纯洁的梦。虽然她只是安徽皖东地区非常普通的小山村，没有皖南那样光彩夺目，但是在我看来，那里才是属于我的梦的归属地。我会一直把故乡题材画下去。

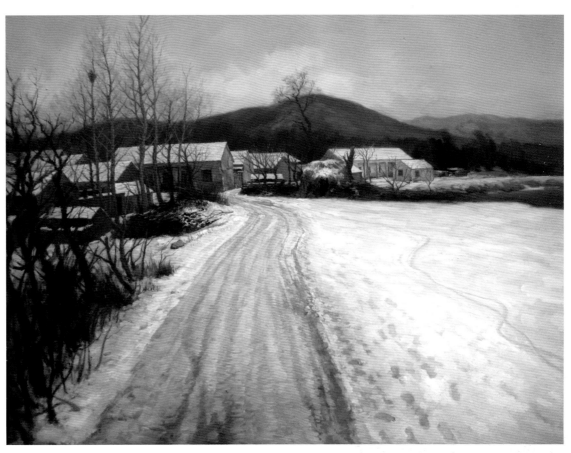

江新林《冬之痕》| 布面油画 | 90cm × 120.5cm　2012

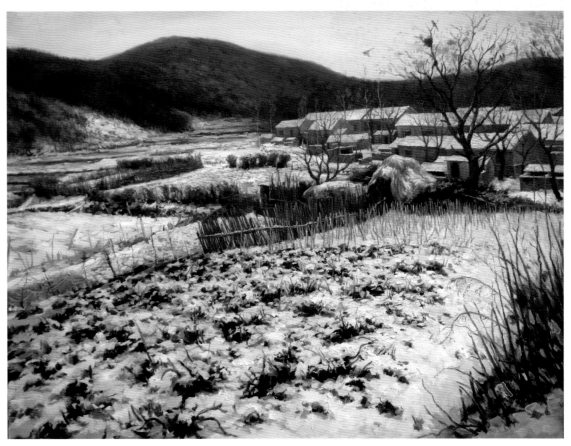

江新林《寂》| 布面油画 | 90cm × 120.5cm　2012

入选艺术家:

唐勇力

王天胜

潘　永　13269107380

杨立军　13522713068

白野夫　13501010248　xnhl.b.z@163.com

孙善郁　13801031954　13801031954@163.com

张艺振　18660207217　zhangyizhen118@163.com

姚秀明　15201085259　13853184338

兰晓龙　13370191821　13911103894
　　　　　　　　　　　lt66666666@yeah.net

刘利波　18901246186　18901246186@189.cn

黄志娟　15013345009　juan_200878@126.com

孙广义　15125103385　shenfustudio@263.net

郑　忠　13912855161　zz_arts@126.com

潘德来　027-87317529　15071272298
　　　　　　　　　　　pdl87654321@163.com

田　宇　01066384496　13601336100
　　　　　　　　　　　tianyulqb@sohu.com

汪梦白　13966170670　474684852@qq.com

墨　金　13601194511　lvqing0825@sohu.com

蔡东海　18929945927　86453336@qq.com

王群英　010-65010869

李晓伟　13734365003　13573985079
　　　　　　　　　　　ucw668@163.com

李金诚　13964758228　ljc@163.com

阿万提　13602871647

王功学　　　　　　　　zzr13611370646@126.com

朱　燕　010-66002596　13501010696
　　　　　　　　　　　zhuyan@hotmail.fr

肖宝云　0313-2067953　13718809856
　　　　　　　　　　　xiaobaoyunlx@163.com

王红梅　13163690848　15011227071
　　　　　　　　　　　yang.mei.ll@163.com

苏　薇　15931779373　suwei426@136.com

陈士斌　13940877586　13940877586@163.com

冯　杰 / 许慧媛　　　　csea929design@sina.com

张雁枫　13381053185　art-z@hotmail.com

华悠然　13910139194　huayouran@126.com

方志勇　13581904944　wlfzy@163.com

方志勇　13581904944

鲍　帅　13021925649　andy515828621.com@qq.com

哈日巴拉 15248335365　363703062@qq.com

蒋建民　13084050082　1374228025@qq.com

郑华杰　13011620566　h-j-zheng@263.net

齐求实　15910749456　yuping1225@163.com

李拥军　13881371862　893336319@qq.com

胡忠祥　13611594063　huzongx@163.com

毛　铜　18666628161　020-38372855
　　　　　　　　　　　mmmm-1@vip.163.com

蒙海滨　13878775568　13878776858
　　　　　　　　　　　115236629qq.com

刘文军　13717871381　13717871381@139.com

朱俊河　13311379879　qx5859@126.com

王　永　13822158080　w13822158080@126.com

岳晓帅　13260170980　yuexiaoshuai@163.com

滕群群　18953293358　qunqunmn2008@163.com

刘春荣　13158891800　liuchunrong76@163.com

刘　彬　15122306313　415337753@qq.com

丁海斌　13906477115　dinghaibin@163.com

李方兴　18721060067　13301771779
　　　　　　　　　　　dsdsds76100@126.com

孙宪林　13666266492　sunxianlin_art@163.com

强润伟　13502829286　0755-25418456

刘大北　13681072871　liudabei@mx.cei.gov.cn

赵德洸　13705311133　de0627@sina.com

梁　珊　13521504793　de0627@sina.com

李　明　13735491257　liming19821983@163.com

唐甜甜　18636202533　mowen012@163.com

高　磊　15011230261　gaolei_2007@163.com

赵和平　13607653797　8738179857
　　　　　　　　　　　136942112@qq.com

邹　敏　13581540756　574741196@qq.com

王雪莲　13699164160　1012922109@qq.com

娄　静　18971032260　mnqz2005@163.com

苏立安　15263861188　532938801@qq.com

刘学浩　15808294339　lxh_88320@qq.com

张瀚川　13661192189　13601161119
　　　　　　　　　　　zhanghc2011@163.com

辛志亮　13602401577　40840686@qq.com

郑红建　13566992902　zhj3117592@163.com

李　强　13793681292　13964626251
　　　　　　　　　　　liqiang1983youhua@126.com

刘振利　　　　　　　　liuzhenli66@sohucom

欧阳萩　13911708271　oyq0179@sina.com

赵忠燮　　　　　　　　jia0913art@163.com

贾见罡　　　　　　　　jia0913art@163.com

田　增　15124748168　tz200607036@163.com

江新林　13696501236　1733407483@qq.com

图书在版编目（ＣＩＰ）数据

意境·中国：国画、油画名家精品集／《意境·中
国》组委会主编. —— 北京：中国书店, 2012.6

ISBN 978-7-5149-0400-0

Ⅰ. ①意… Ⅱ. ①意… Ⅲ. ①中国画 – 作品集 – 中国
– 现代②油画 – 作品集 – 中国 – 现代 Ⅳ. ①J221

中国版本图书馆CIP数据核字(2012)第132386号

意境·中国：国画、油画名家精品集
《意境·中国》组委会 主编
责任编辑：刘深

出版发行：中国书店
地　　址：北京市西城区琉璃厂东街115号
邮　　编：100050
印　　刷：北京翔利印刷有限公司
开　　本：965×1270 1/16
版　　次：2012年6月第1版　第1次印刷
印　　张：8.75
书　　号：ISBN 978-7-5149-0400-0
定　　价：180.00元